THIS
BOOK

Belongs
To

最好玩的美術畫畫課

LET'S MAKE some GREAT ART

瑪莉安·杜莎（Marion Deuchars）圖·文　　吳莉君 譯

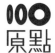

原點

有些畫家把太陽畫成黃點，

另有些畫家則是把黃點化成了太陽。

—— 畢卡索

"Some painters transform the sun into a yellow spot, others transform a yellow spot into the sun."

Pablo Picasso

目錄

ART MATERIALS

1. 美術用品

最基本的美術用品清單

白膠（或口紅膠）
剪刀
美勞用紙
（各種大小和顏色）
尺
鉛筆
色鉛筆
鋼筆
膠帶
筆刷（各種尺寸）
蠟筆或粉蠟筆
顏料
圓規
橡皮擦
削鉛筆機
裝水容器
調色盤
墨水

鉛筆

水溶性鉛筆加水之後，就會從鉛筆變成水彩。

鉛筆有各種類型和粗細。最好能多準備幾種，硬芯軟芯都要有。

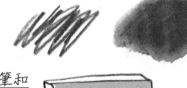

蠟筆和粉蠟筆

有各種美麗的顏色。

把不同的顏色混塗在一起，就會出現「油畫效果」。

炭筆可以畫出柔軟、濃深、有如天鵝絨般的黑色。

石墨鉛筆或石墨條非常適合用來塗抹大面積的圖畫紙。

橡皮擦

一般橡皮擦（硬的）

補土橡皮擦（PUTTY）（軟的，可以任意捏成不同形狀）

氈頭筆

（彩色筆／簽字筆／麥克筆）
有各種類型和粗細，最好是粗的和細的都要準備一些。

毛筆也很好用。

滾筒
用來塗刷大塊面積，或是製作色紙。

圓規

顏料

壓克力顏料是一種塑膠顏料。加水混合後使用，濃度可自行決定。用途很廣。

水粉顏料是一種不透明的水彩顏料。塗了之後就看不到下方的圖畫紙。

廣告顏料是一種水性顏料，最適合用來畫海報、幫工藝品上色和製作學校作業。價格最便宜。

塊狀或管狀

紙張

蘸水筆

水彩是一種透明顏料，塗上之後，還可以看到下方的白色圖畫紙。

美勞紙、影印紙、糊牆紙有各種不同的磅數和厚度。
80磅——輕（素描適用）
300磅——重（繪畫適用）

墨水很適合素描，有各種不同顏色，可以用「蘸水筆」、刷具、棍棒或卡紙使用。

圓頭
平頭
尖頭

一把銳利的剪刀。
也可以買安全剪刀。

筆刷

豬毛／豬鬃 ── 硬筆刷，壓克力顏料和廣告顏料適用。
合成纖維 ── 便宜但十項全能（所有顏料都適用）。
貂毛 ── 柔軟，昂貴，高品質（所有顏料都適用）。

調色盤
用來混合顏料和儲存顏料。

塑膠調色盤

紙調色盤相當實用。用完就可以丟掉，也可以拿一張紙摺成尖塔狀放在上方，顏料就可以保持濕潤好幾天。

舊罐子很適合用來裝水。

黏膠
最好是口紅膠或白膠。

紙膠帶

非常適合用來把紙張黏在桌子上。
畫紙上有某些地方需要隱藏或「遮蓋」時，也很適用。

LEONARDO DA VINCI

2. 達文西

達文西在1452年出生於義大利。

他畫的《蒙娜麗莎》是全世界最有名的一幅畫。

不過，達文西可不只是畫家，

他還是個音樂家、雕刻家、發明家、

工程師、科學家和數學家！

記筆記時他習慣反著寫，

所以，要看懂他的筆記你只有一種方法，

就是用鏡子照著看。

can you
read this?
practice your
own mirror
writing.

你看得懂
這段在寫什麼嗎？
試著寫看看
你自己的
鏡子文章。

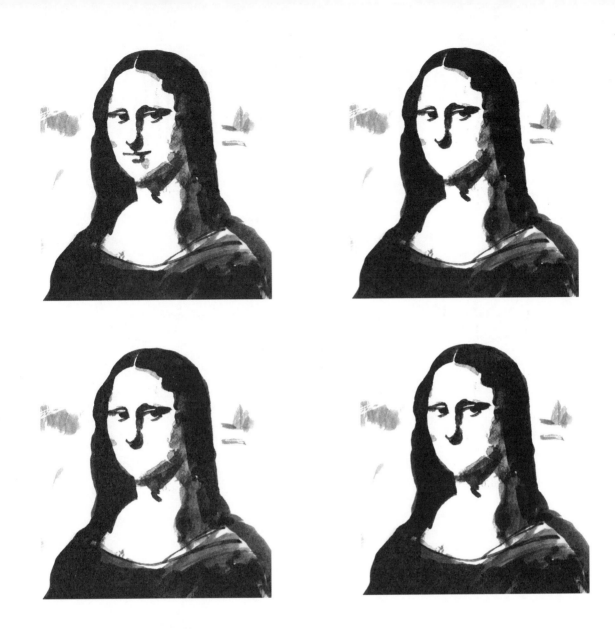

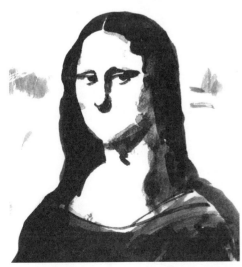

試試看，你能不能畫出蒙娜麗莎的微笑？

BASIC FORMS

3. 基本造形

基本的造形包括……

立方體

圓柱體

球體

在下面試畫看看。

如果加上陰影，它們就會變成3D立體圖。

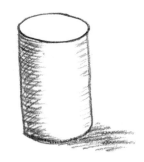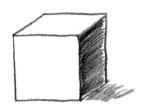

在下面試畫看看。

UPSIDE-DOWN DRAWING

4. 上下顛倒圖

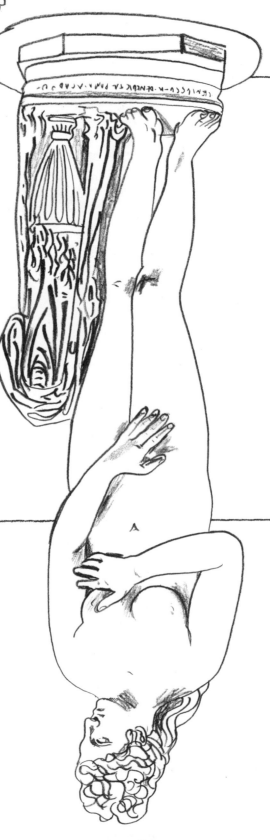

臨摹這張圖。

注意！別馬上把它轉正喔。

先別想它是什麼，照畫就好。

只要畫出線條和形狀。

畫好後，再把你畫的圖上下顛倒過來。

DARK TO LIGHT

5. 從深到淺

鉛筆有好幾種不同的軟硬度，
從非常硬到非常軟。
其中一些，標示如下：

 (2H) 非常硬

 (H) 中度硬

 (HB) 寫字用／軟硬適中

 (B) 軟硬適中

 (2B) 中度軟

 (4B) 軟

 (8B) 非常軟

練習畫細線，從深畫到淺。
想像你的手非常用力，
然後慢慢的，
一筆一筆，越來越輕。

練習從深畫到淺。

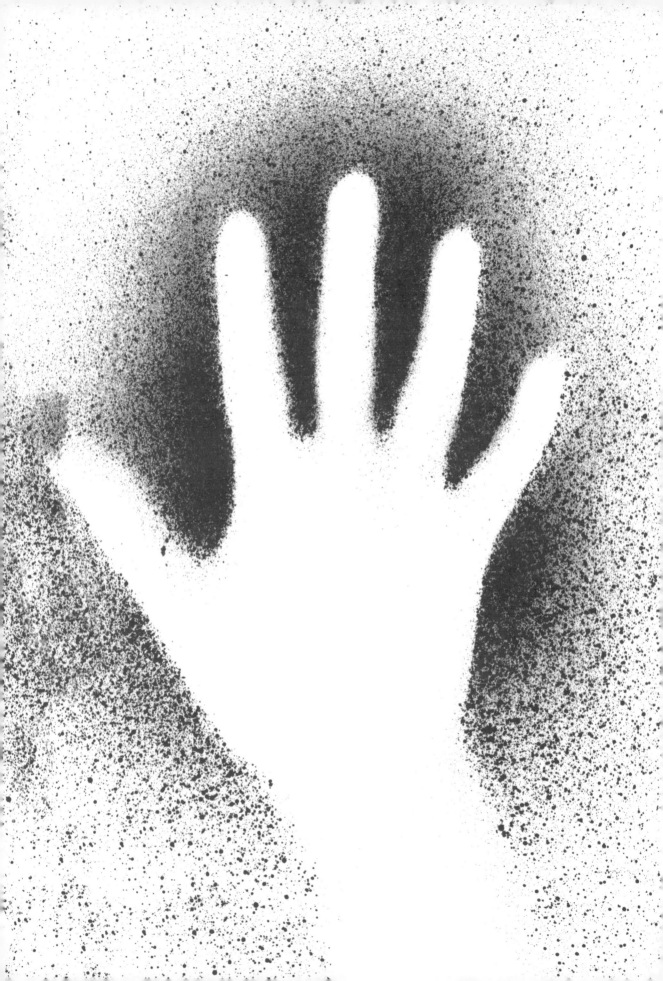

CAVE PAINTING

6. 洞穴壁畫

三萬多年前，人類的老祖先把手按在洞穴牆壁上，用中空的骨頭或是直接用他們的嘴巴，把顏料吹出去，描摹出手的形狀。

找一個上面有噴嘴的舊空瓶，裝進水溶性顏料，然後把你的手壓在圖畫紙上，噴上顏料，製作你自己的洞穴藝術。

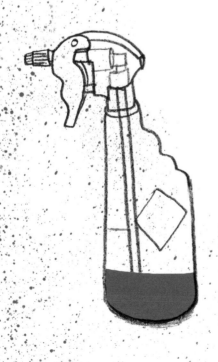

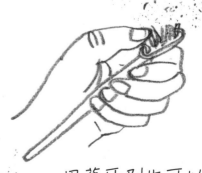

用舊牙刷也可以喔！

THE MOST IMPORTANT THING IN DRAWING IS TO LOOK.

畫畫時最重要的一件事，就是要：仔細看。

把一隻手彎起來，用另一隻手開始畫。
要仔細看你的手，而不是盯著圖畫紙。

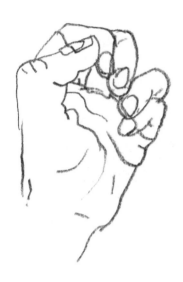

設定計時器。
畫5分鐘。

7.畫你的手

現在，再畫一次，時間縮短成30秒。

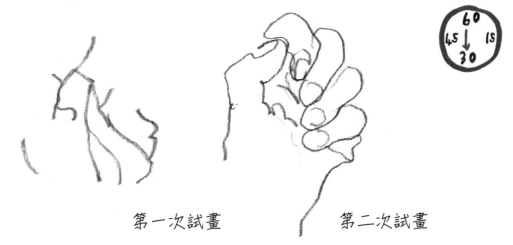

第一次試畫 第二次試畫

8. 畫兩張椅子

你家共有幾張椅子？

選兩張不一樣的椅子，
把它們左右並排，
或是上下疊起來，
畫在下面。

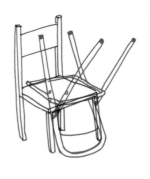

9. 畫你的筆

你家共有幾枝鉛筆？

把它們畫在下面。

HOW TO DRAW A
FACE

10. 如何畫出一張臉？

先畫四條橫線，
線與線的距離相等。

接著畫一條直線，
貫穿橫線中央。

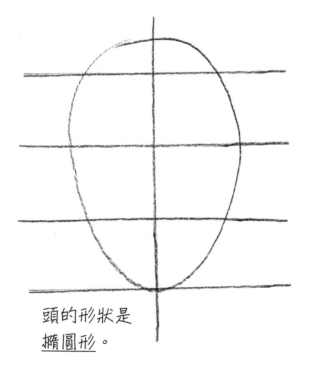

頭的形狀是
<u>橢圓形</u>。

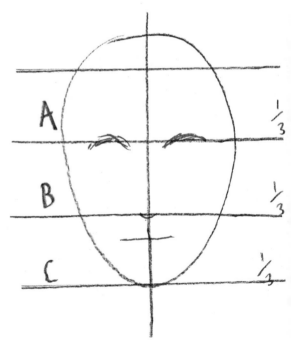

兩隻耳朵的最上端和
兩隻眼睛的最上端，
要保持在同一條線上。

雙眼之間的距離大約是
一隻眼睛的寬度。

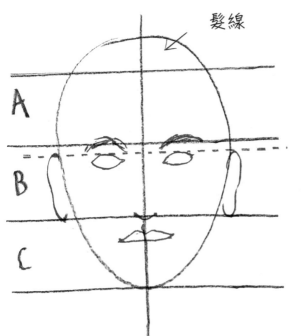

髮線

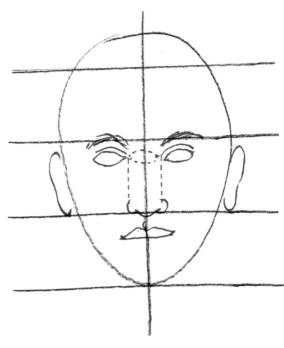

眼睛是橢圓形。

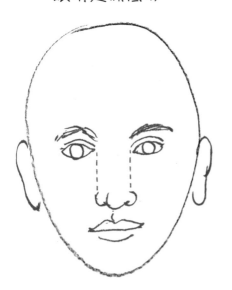

鼻子的最下方要和
雙耳的最下方平齊。

加上頭髮！

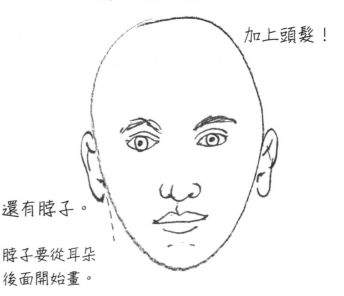

還有脖子。

脖子要從耳朵
後面開始畫。

PABLO PICASSO

11.跟畢卡索學立體畫

畢卡索在1881年出生於西班牙。他是立體派（CUB-ISM）的創始人之一，並且因此成名。立體派是一種繪畫風格，畫面是用立方體、球體、圓柱體、角錐體和其他幾何形狀組合而成。立體派的畫看起來像是有個人把畫剪成了好幾塊，然後用膠水重新黏回去。

畫一張立體派風格的人像

在彩色紙上畫一張你的臉部素描。
（或是找一張臉部照片影印下來。）
把圖片剪成幾塊。（不要太小。）

把它們黏在另一張紙上。
注意：把圖片拼回去時，
請用和原來不一樣的方式排列，
利用同樣的元素拼出一張新的臉孔。

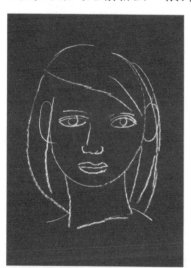

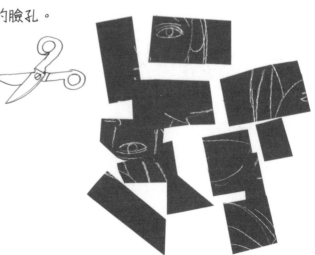

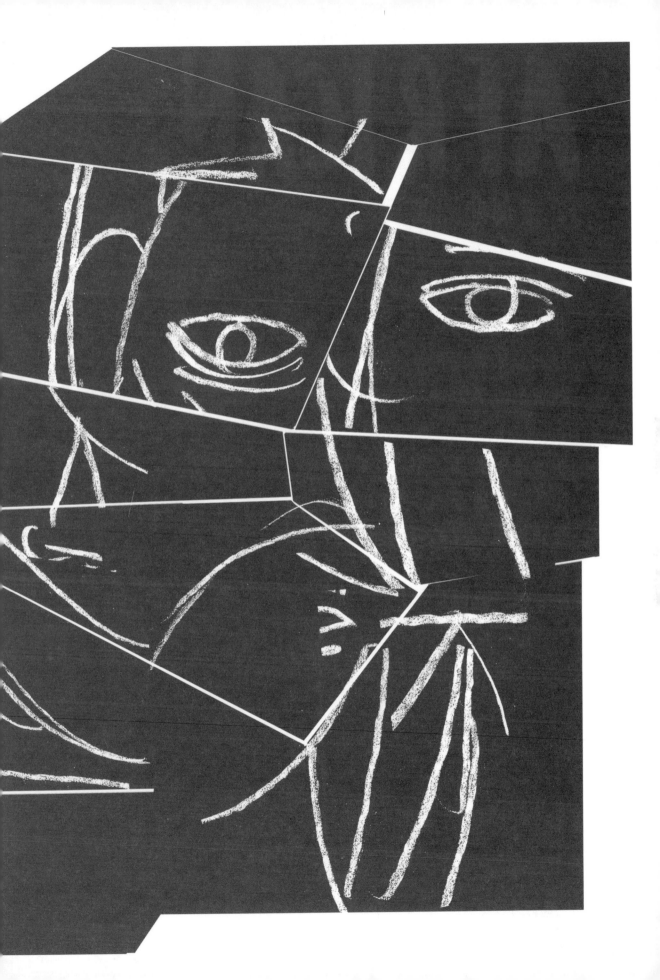

AFRICAN

12. 畫個非洲面具

畢卡索的有些作品受到
非洲藝術影響，
非洲藝術幫助他
創造出立體派。

拿一張紙對摺，
在其中一邊畫上半張臉。
趁顏料還沒乾的時候壓印到
另一邊。
接著小心翻開。

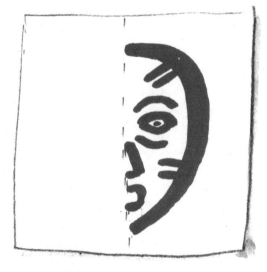

從這裡對摺 壓印

MASK

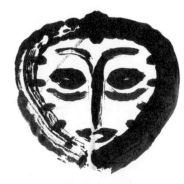

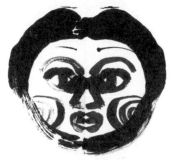

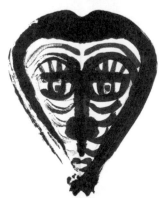

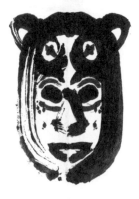

非洲面具的材料包括木頭、青銅、黃銅、稻草、燒陶和織品。有很多是做成動物的模樣,色彩鮮豔豐富。

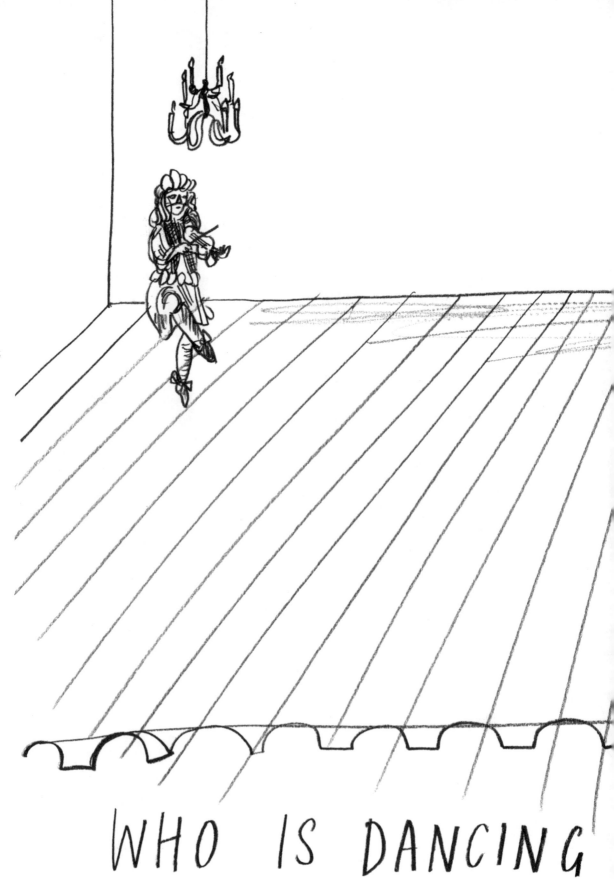

WHO IS DANCING

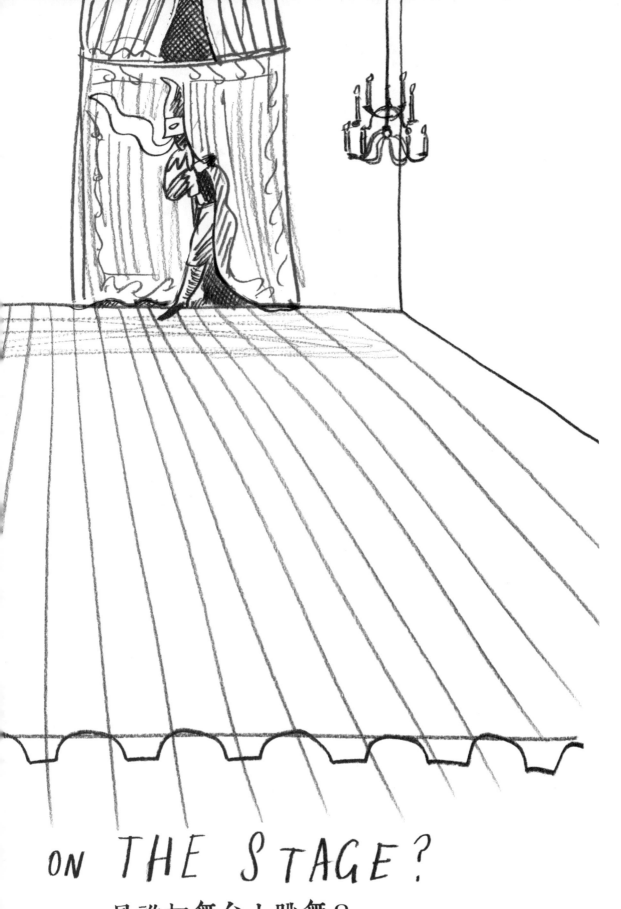

ON THE STAGE?

13. 是誰在舞台上跳舞？

HOW TO DRAW A SIMPLE BIRD.

14. 如何畫出一隻簡單小鳥？

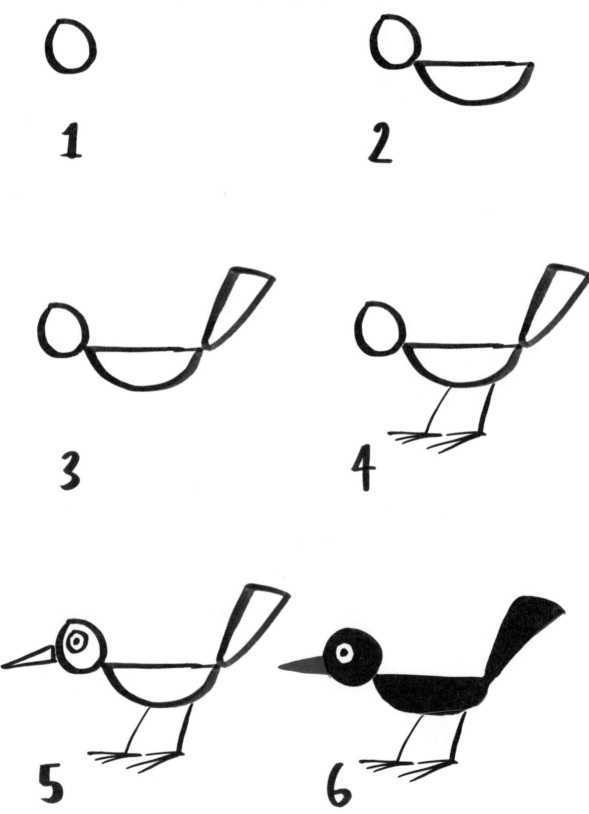

畫出你的簡單小鳥。

1

2

3

4

5

6

15. 畫出不同表情的小鳥

驚喜 睡覺

向上看 往下瞧

生氣 死翹翹

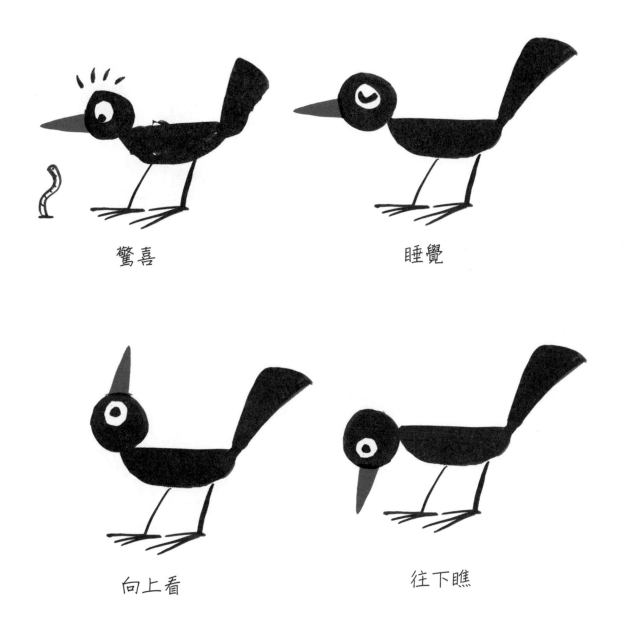

驚喜　　　　　　　睡覺

向上看　　　　　　往下瞧

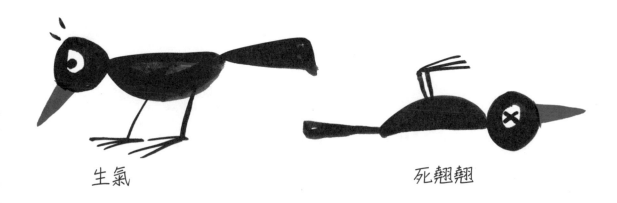

生氣　　　　　　　死翹翹

16. 好玩壓印

拿一張紙，在其中一邊塗上一些顏
料或墨水。趁變乾前，將紙對摺，

用力壓平。把紙打開，看看一滴墨
水如何暈散成一張臉或一隻怪物。

FINGERPRINTS

17.玩指紋

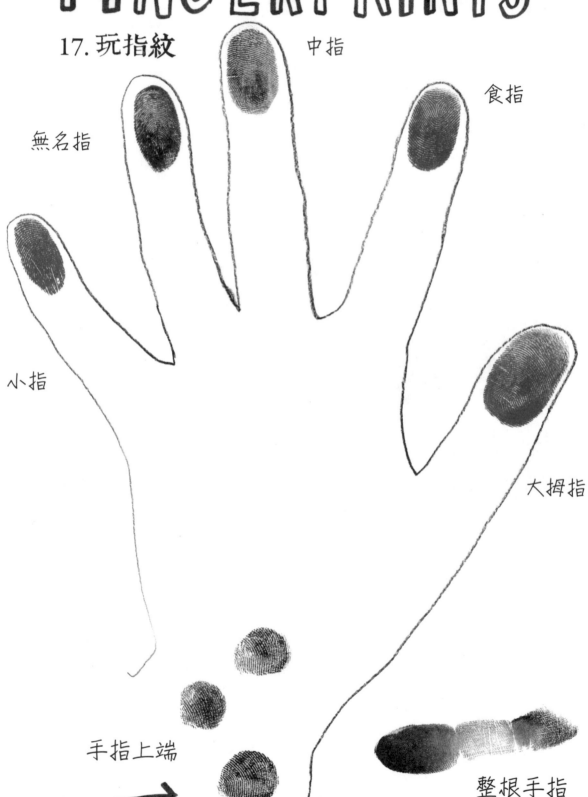

中指

食指

無名指

小指

大拇指

手指上端

→

整根手指

你需要準備　　　　　　　　印泥，紙張，

手指

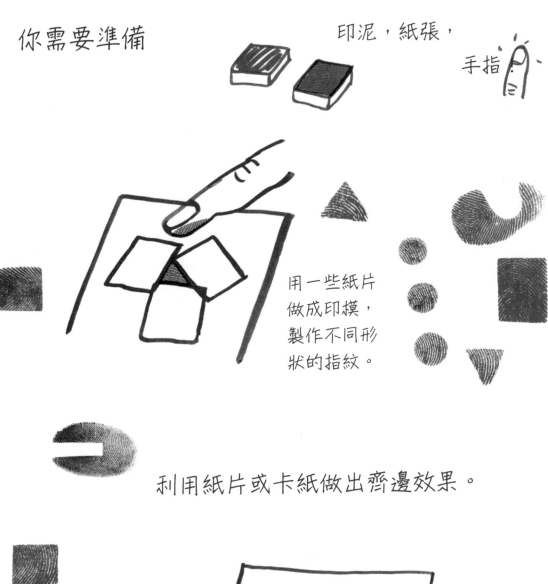

用一些紙片
做成印摸，
製作不同形
狀的指紋。

利用紙片或卡紙做出齊邊效果。

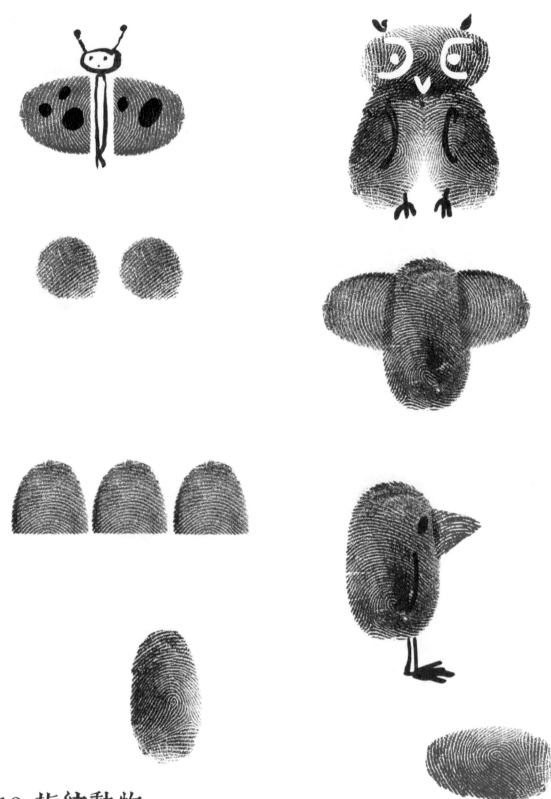

18. 指紋動物

你能將這些指紋變成動物嗎？

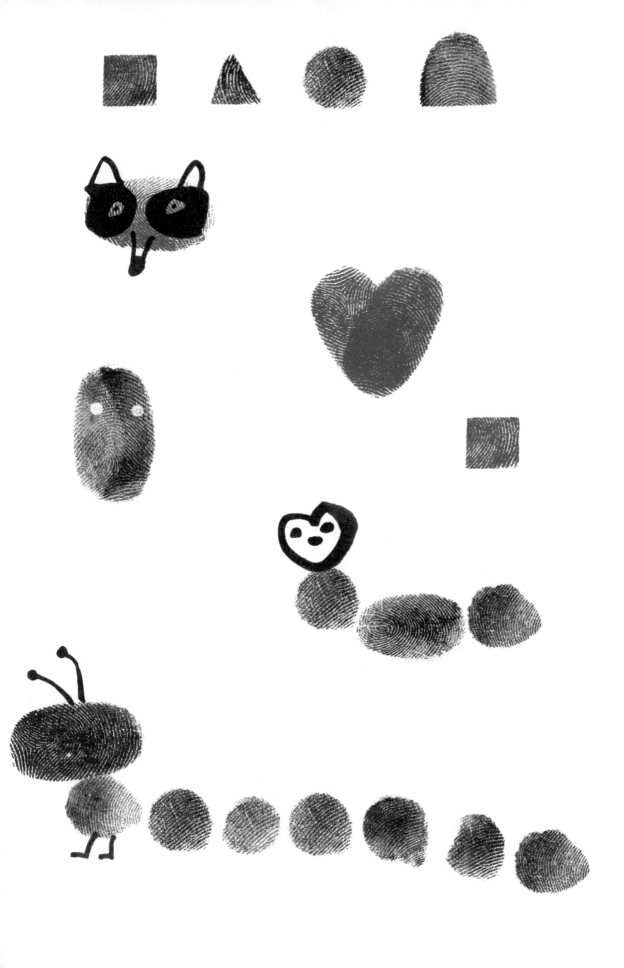

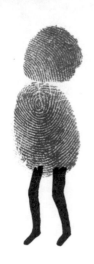

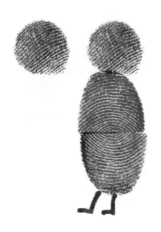

19. 指紋人

你能做出指紋人嗎？

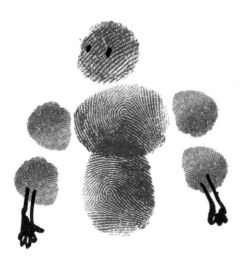

你能做出更多角色嗎？

20.幫我塗上顏色！

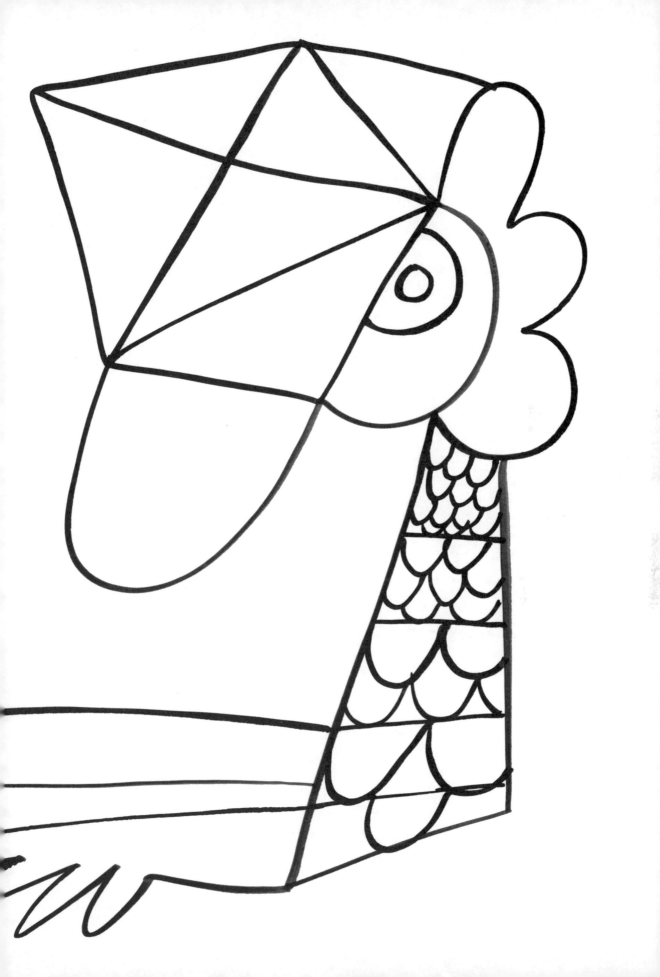

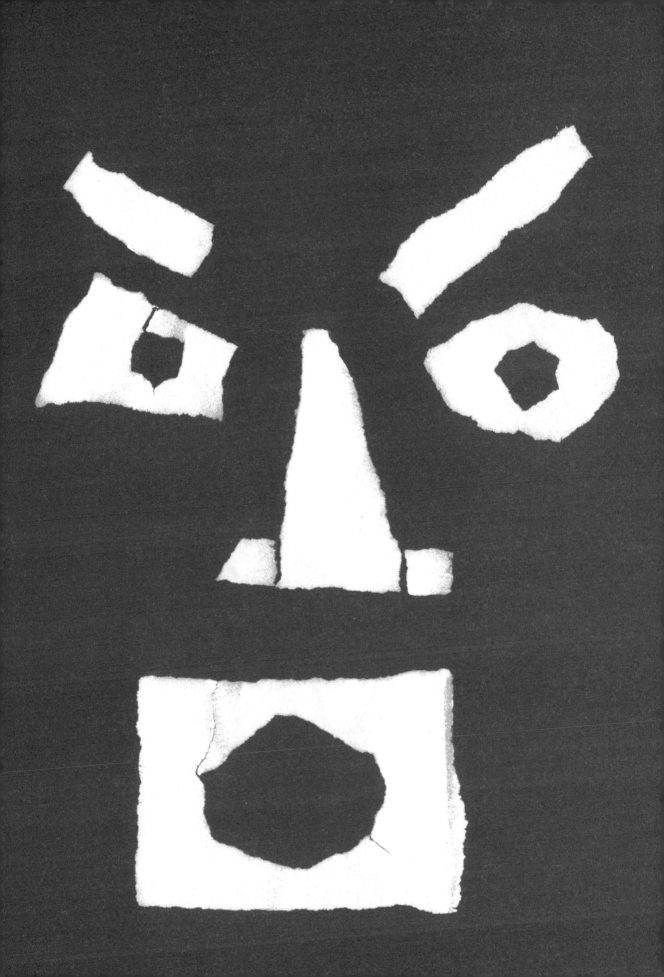

21. 撕紙臉拼圖

撕幾張色紙拼出一張臉。

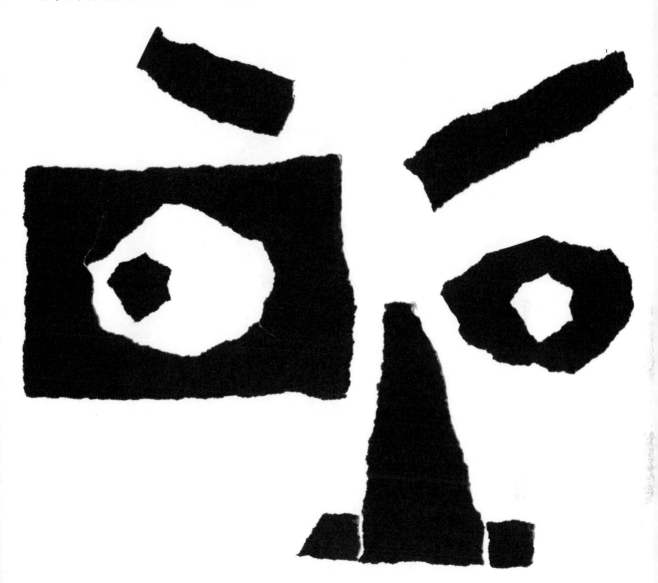

VAN GOGH

22.跟梵谷學用黃色

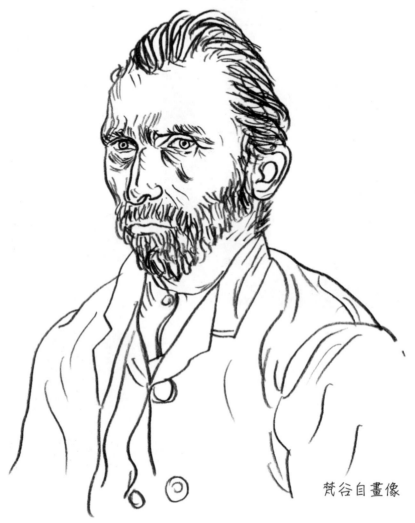

梵谷自畫像

梵谷在1853年出生於荷蘭。雖然他畫成八百多張畫，但是在他短暫的一生裡，只曾賣出一張。不過現在他已經變成自古以來最有名的藝術家之一。

梵谷畫了向日葵，一方面是想做色彩實驗，另一方面是為了歡迎高更，高更是他的藝術家朋友，正打算去梵谷位於亞耳（Arles）的工作室作客。

不過兩人的友誼並沒有維持下去，梵谷發瘋了，割下自己的耳朵，一年後開槍自殺。

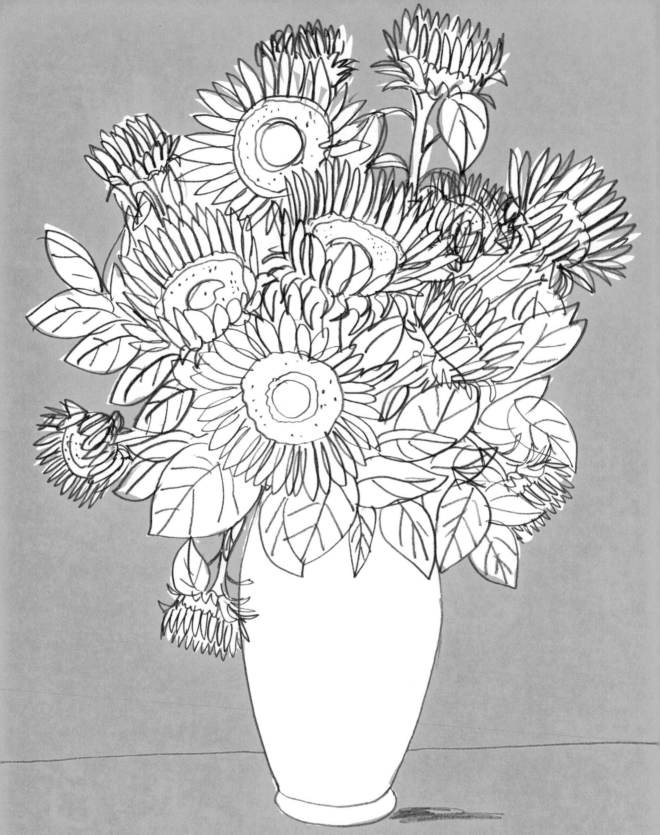

幫這個花瓶裡的向日葵塗上顏色。
儘可能塗上各種不同的黃色和橙色，越多越好。
做個小實驗：在你的黃色和橙色裡加進一點點
其他顏色，看看會怎樣？

YELLOW OCHRE

23. 認識赭黃

赭黃是最古老的顏色。赭土是一種礦物，來自大地，利用水洗方式把泥沙和赭石區分開來，接著在太陽下曬乾。

現代化學製作出的新黃色。

鎘
硝酸鹽

納
硫化物

砰！

＝

鎘黃

黃色會讓人想到
生病、懦弱，還有小心謹慎。

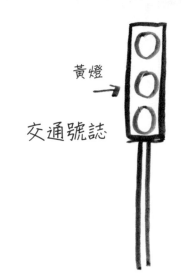

黃燈 →

交通號誌

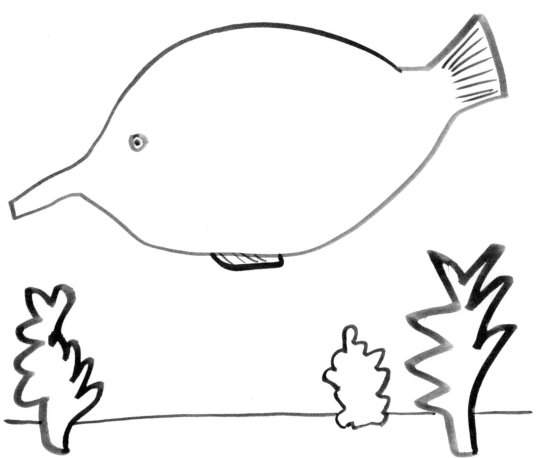

幫「黃倒吊魚」上色

這是一種鹹水魚，來自南太平洋靠近夏威夷的海域。
牠有兩根白色的棘刺，位於尾巴兩側。
如果其他魚攻擊牠，牠就會使出尾柄棘「狠刺」對方。

COLOUR EXPERIMENT NO.1
COLOUR WHEEL

24. 色彩實驗

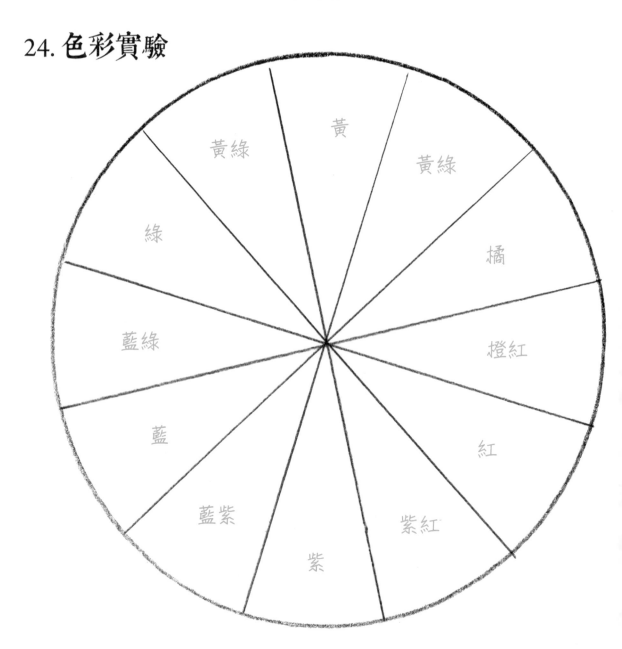

黃
黃綠
黃綠
綠
橘
藍綠
橙紅
藍
紅
藍紫
紫紅
紫

用水彩顏料幫色輪上色。

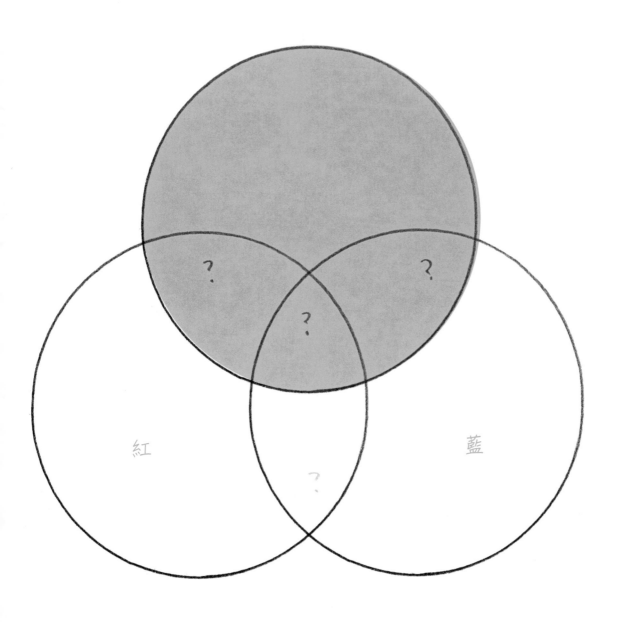

當你把這些顏色混合起來之後，
會看到哪些新顏色？

LIGHT 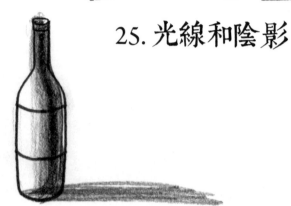 AND SHADE

25. 光線和陰影

光源

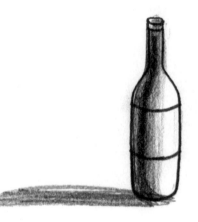

陰影最深的部分
不是在最邊邊，
而是在稍微裡面
一點的地方。

如果光源在這裡，
你認為陰影會落在
哪裡，把它畫出來。

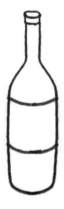

光源

畫出瓶子的位置

畫出陰影的位置

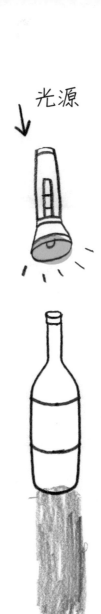

畫陰影時要
用鉛筆的邊
緣畫。不要
太用力！

畫出陰影，讓瓶子
看起來像是漂浮在
空中。

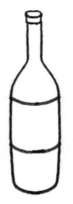

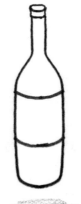

漂浮在空中

POSTCARD

26. 做你的明信片

想像你正在

「自己」居住的小鎮、

大城或村莊裡度假。

環顧四周的每樣東西,

假裝你是第一次看見它們。

把你看到或喜歡的

某樣東西畫在明信片正面,

然後在背面向某位朋友

介紹這樣東西。

Post Card

剪下來
兩面黏在一起。

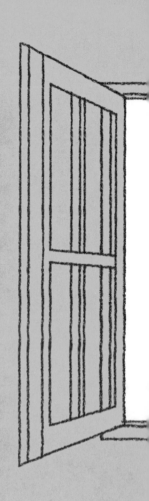

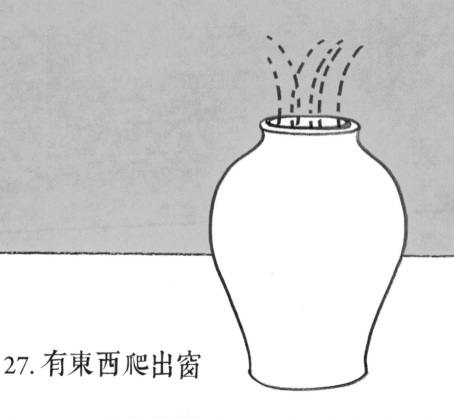

27. 有東西爬出窗

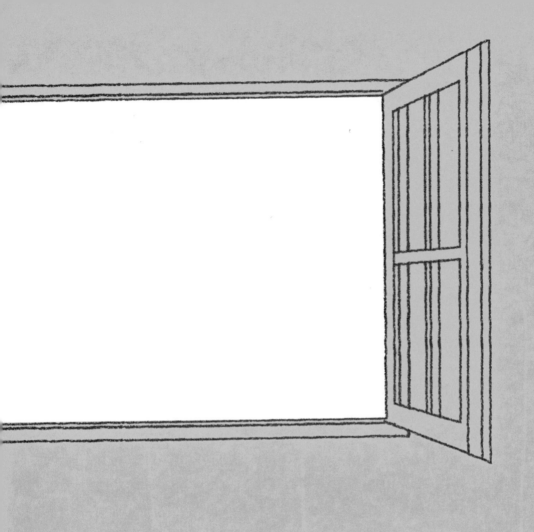

這個奇怪的盆栽長得非常巨大，眼看
就要長到房間外面了！把它畫出來。

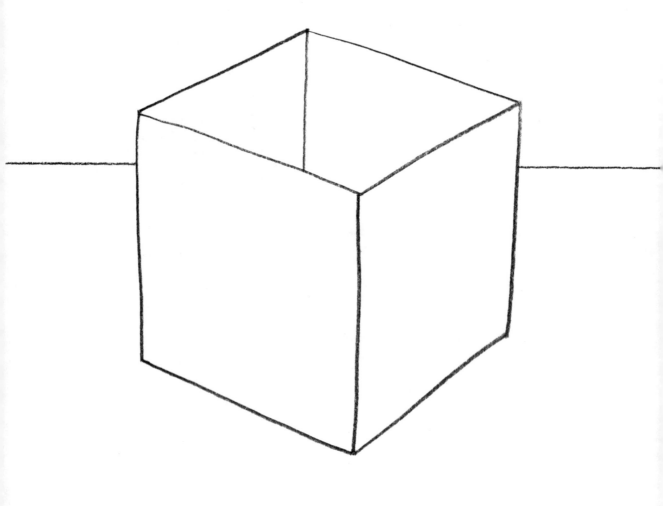

28. 有東西爬出盒

畫出某樣東西
正要爬到盒子外面。

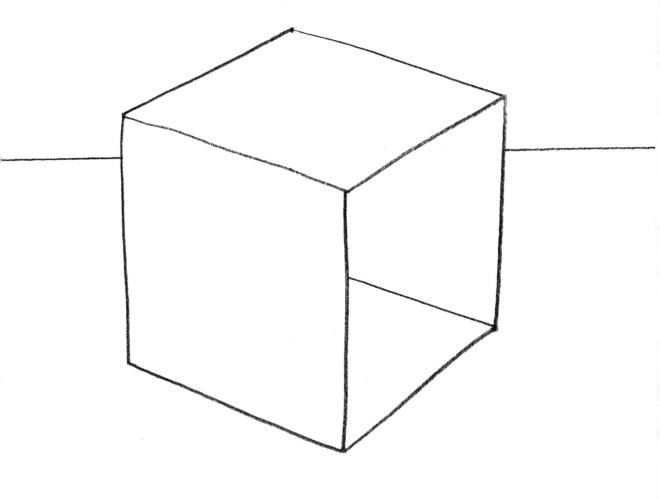

29. 有東西爬進盒

畫出某樣東西
正要爬進盒子裡。

DRAWING WITH AN ERASER

需要的工具包括：　　　　　　30. 用橡皮擦畫畫

 普通常見的
硬橡皮擦
或是
 柔軟的「補土」
（putty）橡皮擦

 軟芯鉛筆或

炭筆或

石墨條

 ← 可以捏成不同形狀。

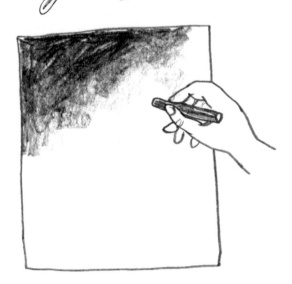

用鉛筆或石墨條的側邊把頁面塗滿。
接著用橡皮擦開始畫。

從這裡開始吧！

MATISSE

31. 跟馬諦斯學拼貼

馬諦斯在1869年出生於法國。
以非凡、大膽的用色聞名。
1905年他開了一次畫展，展覽結束後，
評論家就開始用「野獸」（Fauve）這個法文字來稱呼他。
年紀越來越大，馬諦斯的健康也逐漸走下坡，
必須靠輪椅代步。
他開始製作「拼貼」（Collages），
並把這種技術稱為「用剪刀畫畫」。

製作你的馬諦斯拼貼

需要的工具包括：
鉛筆一枝
白紙一張
方形小色紙一張（也可以自己上色，
兩面都要畫，可以用畫筆或滾筒）
膠水
剪刀

先用鉛筆在方形色紙上畫出一些形狀，把它們剪下來。

把畫好的形狀全部剪完之後，將剪剩的方形色紙黏到
大張白紙上。

翻轉

接著把剪下來的形狀翻轉過來，黏到先前剪下來的
位置邊邊，做出正形／負形。

想想看，要怎麼安排才能讓空白的部分（負形）
看起來和有顏色的形狀（正形）一樣重要。

受到馬諦斯啟發的拼貼

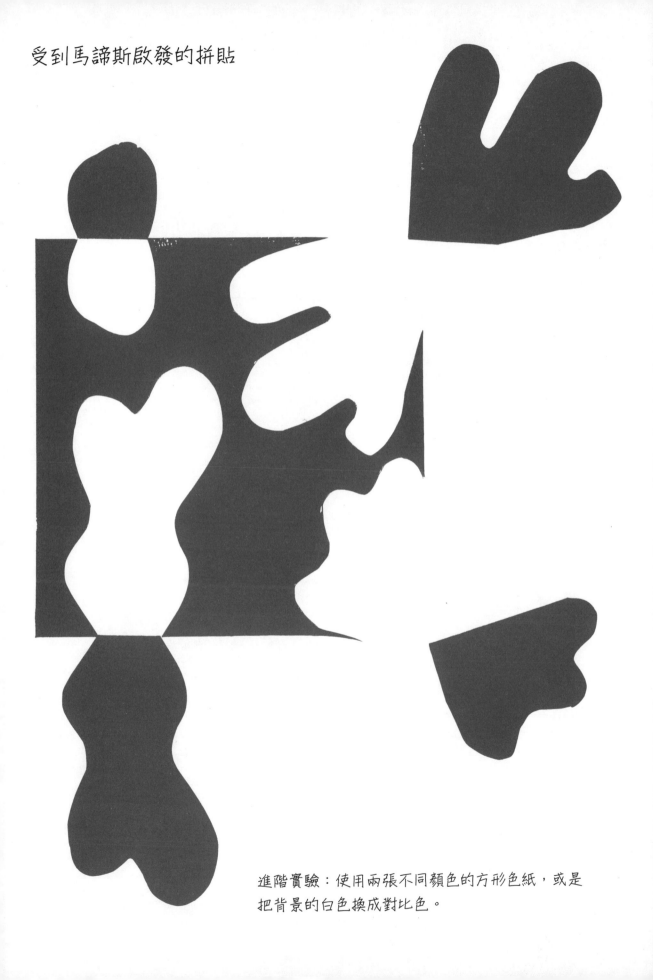

進階實驗：使用兩張不同顏色的方形色紙，或是
把背景的白色換成對比色。

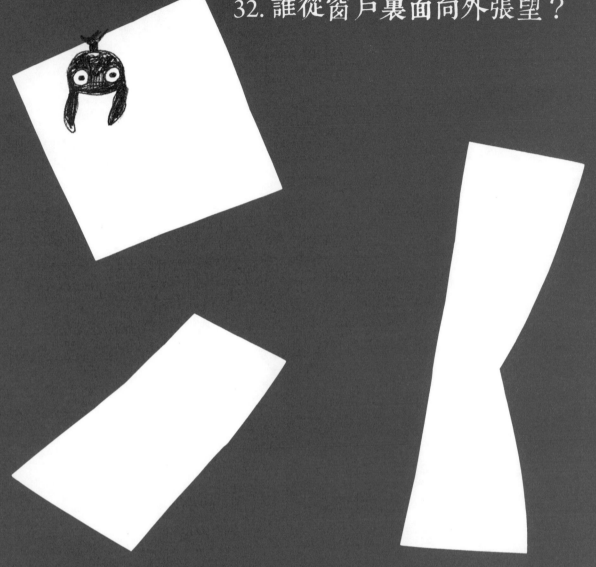

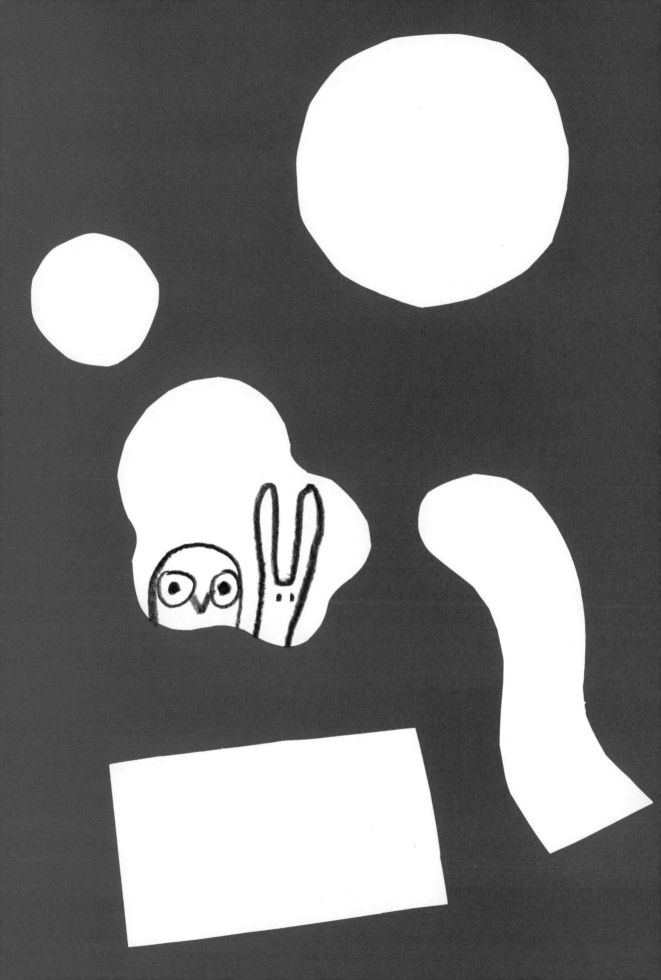

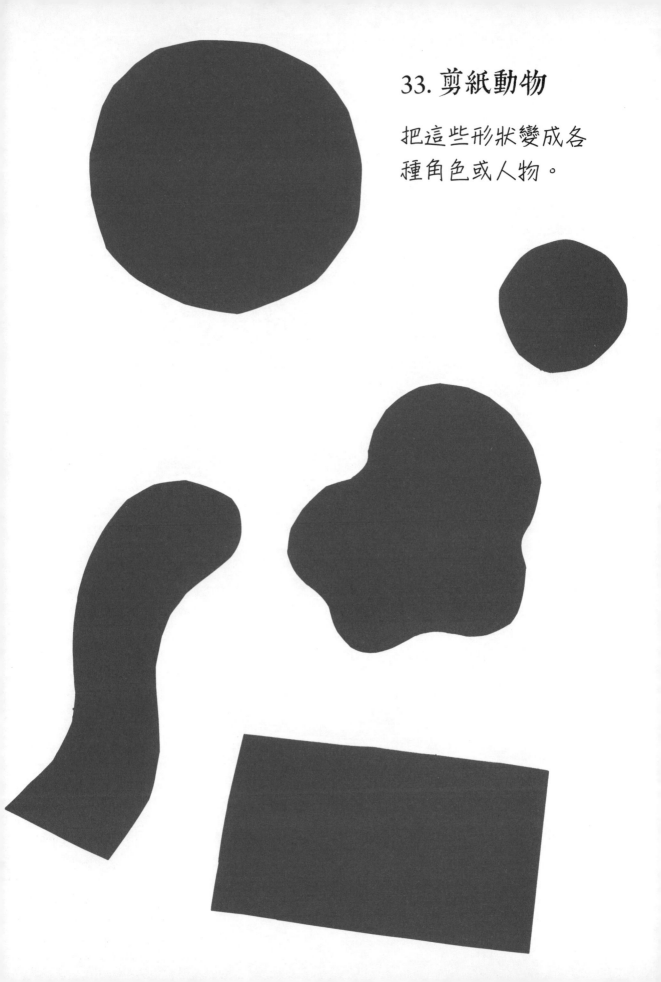

33. 剪紙動物

把這些形狀變成各
種角色或人物。

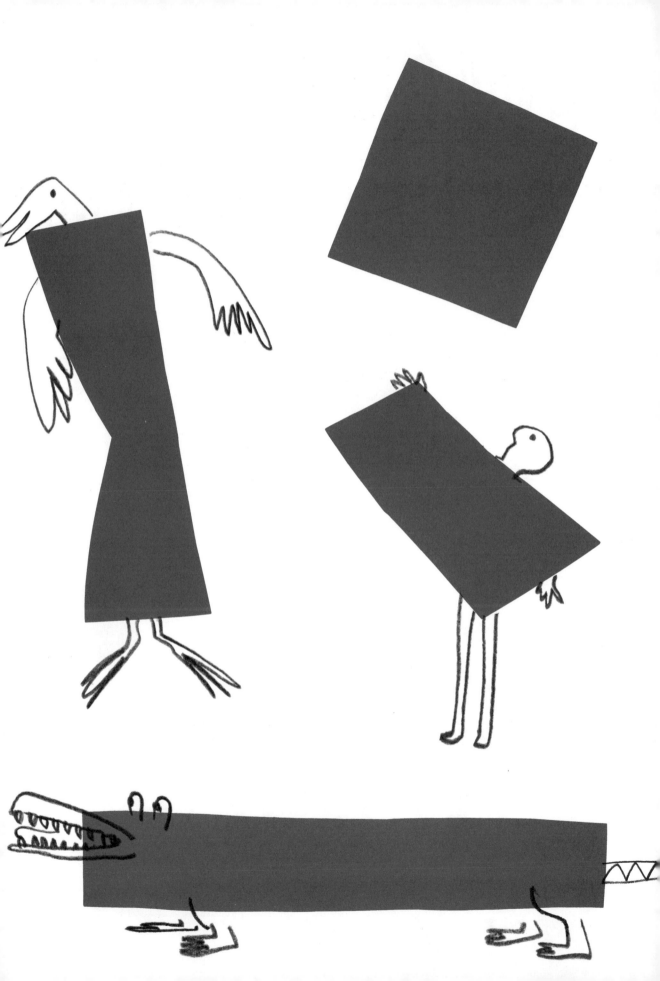

COLOUR
EXPERIMENT. No.2

34. 變出彩虹

你需要：
鏡子
裝水的容器
或玻璃碗
白紙
黑紙
剪刀
膠帶

從黑紙上剪下一個圓形。在圓形正中央開一個小洞，然後用膠帶黏在手電筒頂端。

用手電筒照鏡子，會看到彩虹出現在白紙上。

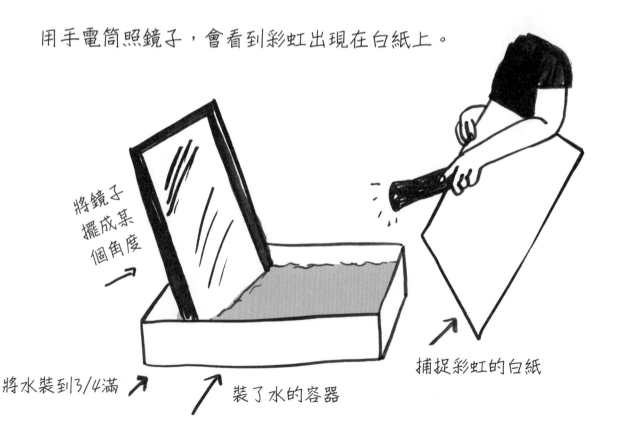

將鏡子擺成某個角度

將水裝到3/4滿

裝了水的容器

捕捉彩虹的白紙

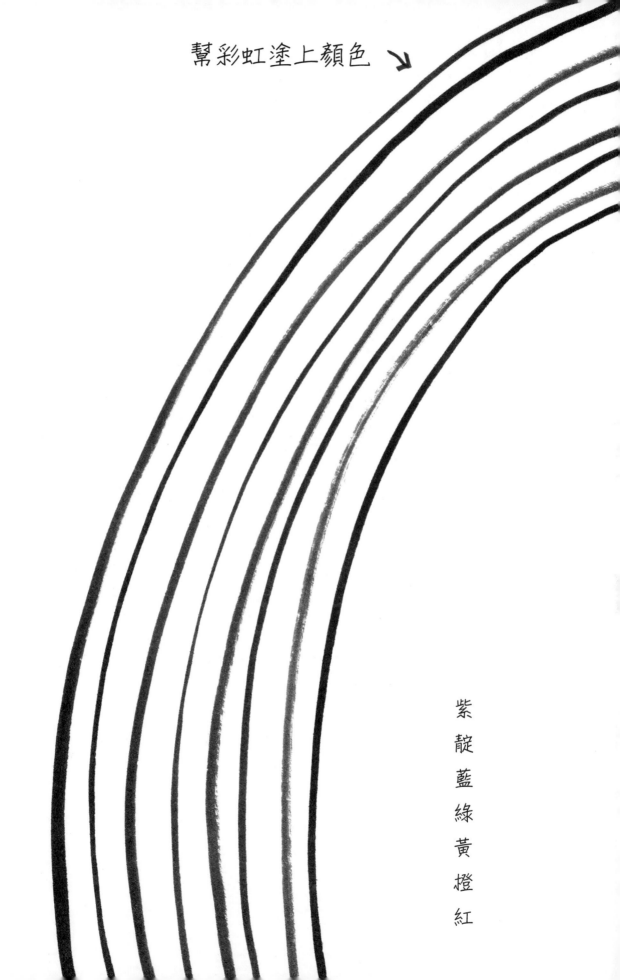

幫彩虹塗上顏色 ↘

紫靛藍綠黃橙紅

COLOUR ME IN

RED 紅

YELLOW 黃

BLUE 藍

GREEN 綠

COLOUR RED IN BLUE

用藍色填滿RED

COLOUR YELLOW IN GREEN

用綠色填滿YELLOW

COLOUR BLUE IN RED

用紅色填滿BLUE

COLOUR GREEN IN YELLOW

用黃色填滿GREEN

接著，把你看到的顏色唸出來，而不要唸那些字。

LAPIS (BLUE) LAZULI

36. 認識天青藍

文藝復興時期的大師們，
把天青石碾成粉末，加油混合，
做出一種深藍色。
有很多聖母像都是使用這種顏料。

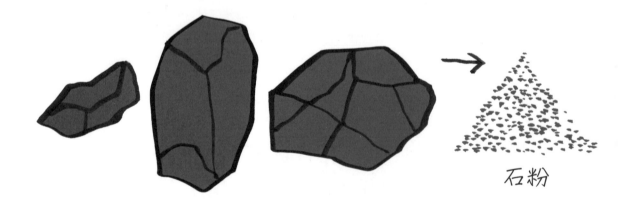

石粉

在文藝復興時期，
天青石可是比黃金更貴。

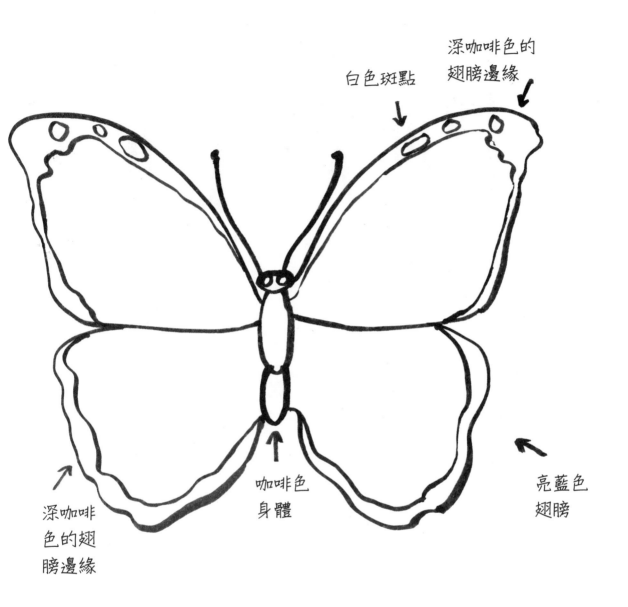

深咖啡色的
翅膀邊緣

白色斑點

亮藍色
翅膀

咖啡色
身體

深咖啡
色的翅
膀邊緣

幫這隻藍閃蝶塗上顏色

TYRIAN PURPLE

37. 認識泰爾紫

這種顏料是把數千隻紫色海蝸
牛壓碎製造出來的，是上古世
界最有價值的頂級顏料。

埃及豔后訂了好幾千隻蝸牛，
碾碎之後只能做出少少幾盎司
的珍貴顏料。

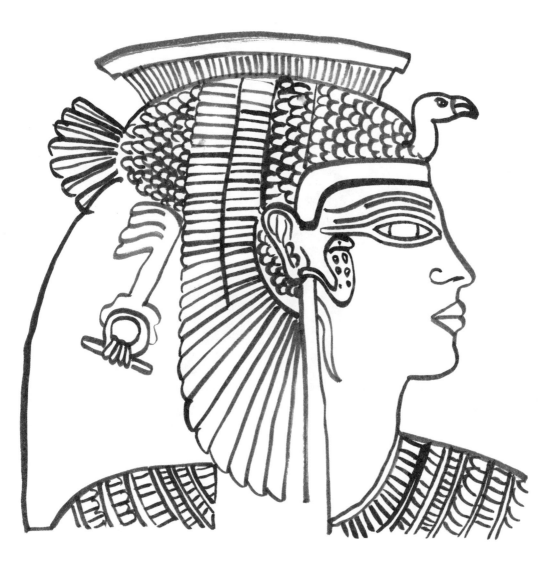

幫埃及豔后塗上紫色

ALEXANDER CALDER

38.跟卡爾德做活動雕塑

卡爾德在1898年出生於美國。他是一位藝術先驅，創造出「活動雕塑」（The Mobile）這種藝術形式。卡爾德的活動雕塑有些非常迷你，有些超級巨大。

芝加哥的聯邦廣場上有一件他的抽象雕刻，大紅色，重量高達50公噸，名字叫做《紅鶴》（Flamingo），是他最有名的作品之一。

下面這件活動雕塑
很有卡爾德風格,
請為它塗上顏色。

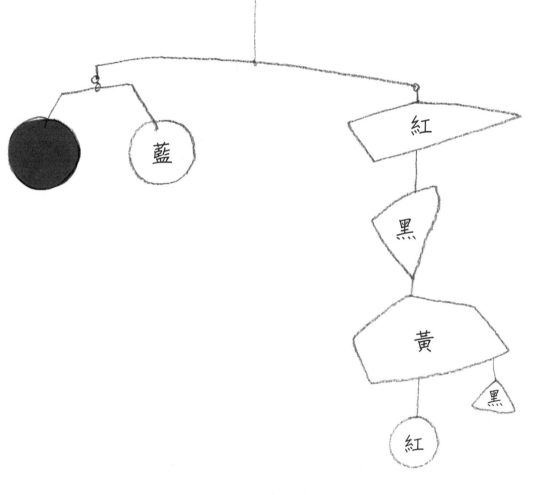

藍

紅

黑

黃

黑

紅

卡爾德創作活動雕塑(Mobiles),
也創作固定雕塑(Stabiles),
《紅鶴》是屬於固定雕塑。

MAKE A 'MOBILE'

39. 做會動的雕塑

你需要準備：

迴紋針、線或繩子、剪刀

卡紙／用卡紙剪下的形狀

三根吸管（最好是紙吸管，

也可以把紙緊緊捲成吸管狀）

製作吊架

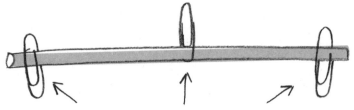

拿一根迴紋針別在吸管正中央。

在靠近吸管兩端的地方各別上一根迴紋針。

以同樣方式製作另外兩根吸管。

利用迴紋針串成鏈子，將三根吸管組合起來。

將卡紙剪出形狀。卡爾德喜歡最簡單的幾何形狀：
正方形、圓形、長方形。

把剪好的形狀用迴紋針別在活動吊架上，吊在天花
板上。

綁上細線，
吊在天花板上

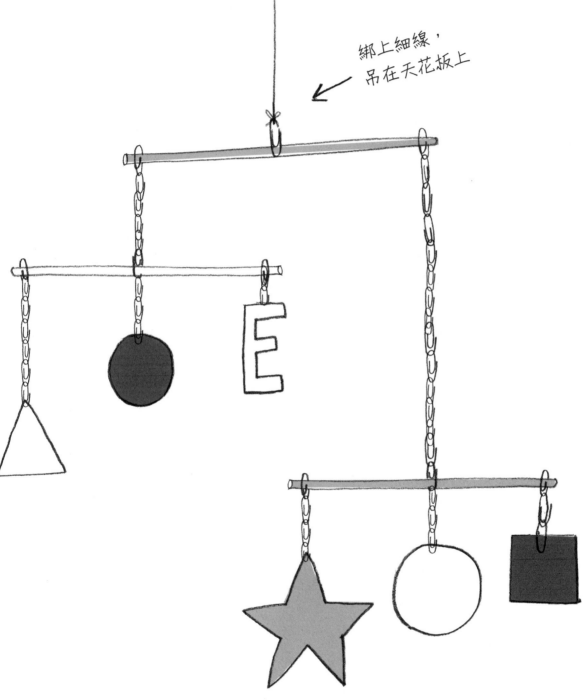

調整迴紋針的位置，讓活動雕塑保持平衡。

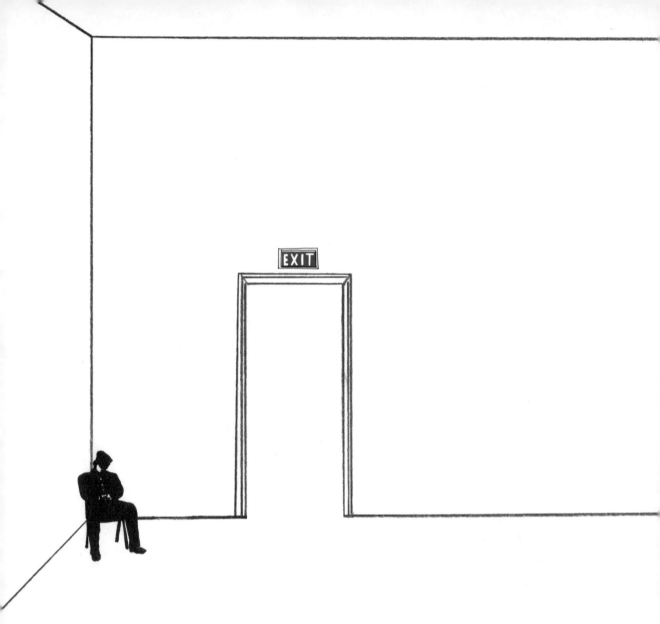

40. 幫畫廊畫作品

幫這間藝廊畫上一些立體作品。

畫出許多小作品。

幫這間藝廊畫上一些立體作品。

只要畫出一件大作品。

41. 把房子塗上顏色！

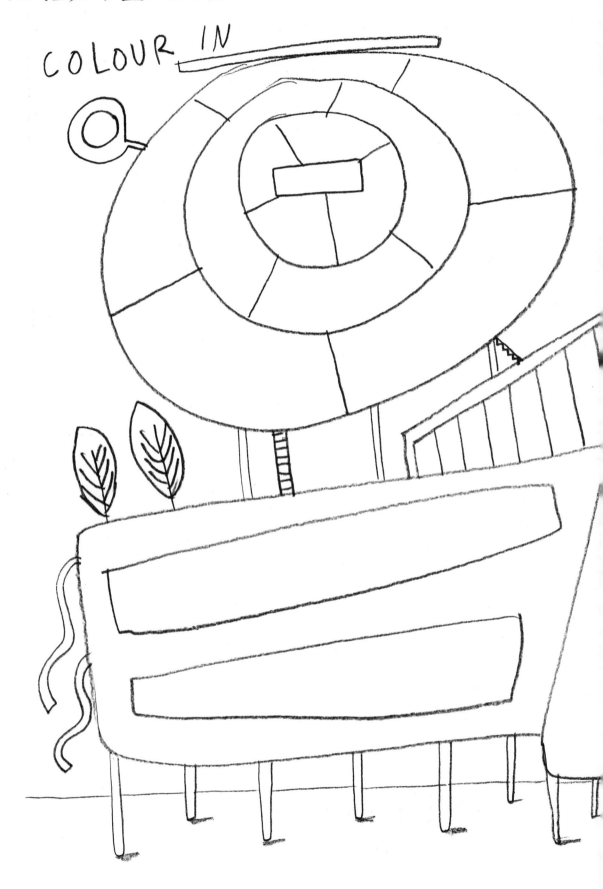

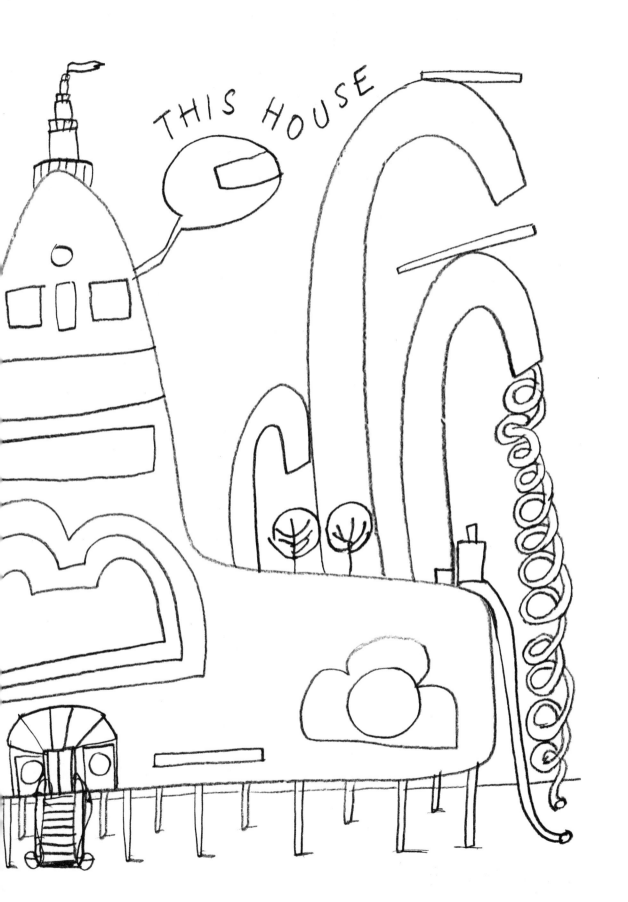

42. 設計你的房子

43. 給台座一件雕塑

這個放置作品
的台子是用玻
璃做的。請在
台子上面畫一
件木頭作品。

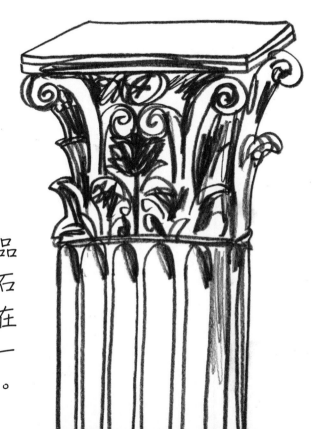

這個放置作品
的台子是用石
頭做的。請在
台子上面畫一
件玻璃作品。

請在這個
台子上畫
一樣東西。

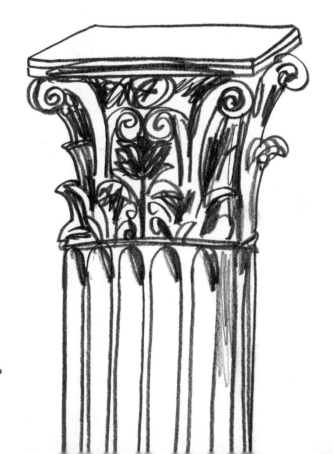

請在這個
台子上畫
一樣東西。

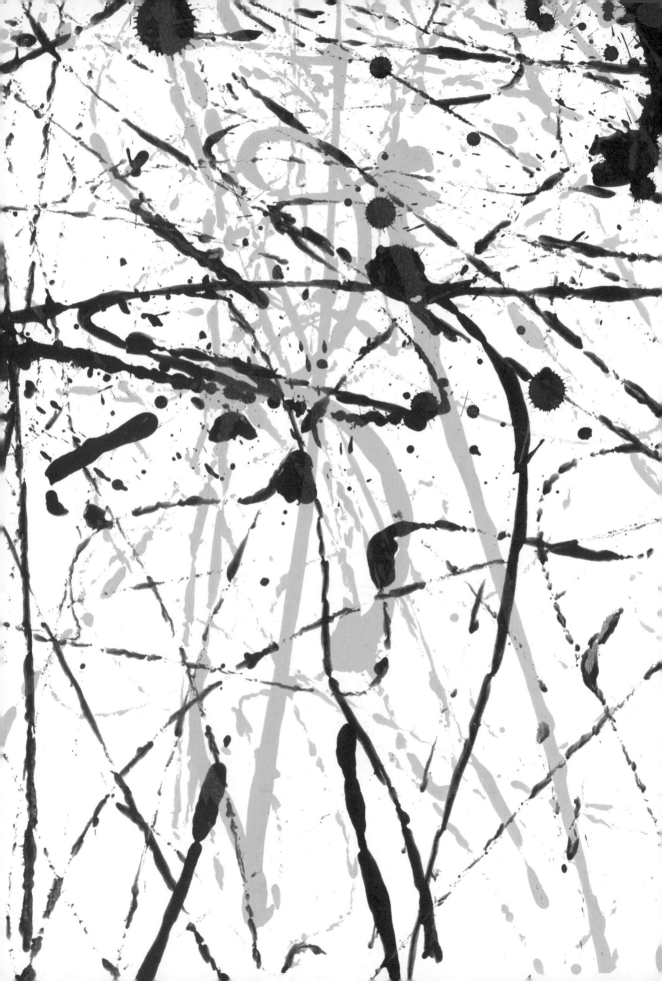

JACKSON POLLOCK

44.跟帕洛克學滴畫

帕洛克在1912年出生於美國。他最有名的是,直接把顏料滴在畫布或濺灑在畫布上。

JACKSON POLLOCK.

製作你的帕洛克風格作品

找一個方盒子,
在盒底鋪一張紙。
用一顆彈珠沾上顏料,
滴到盒子裡。
用彈珠在紙上滾來滾去。
換其他顏色,
重複同樣的步驟。

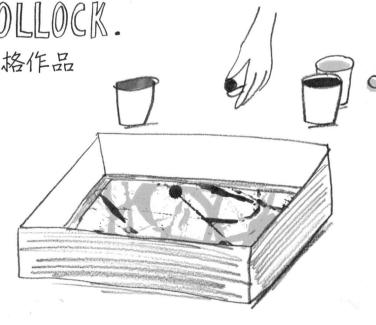

COLOUR EXPERIMENT NO. 3

45. 色彩實驗

你需要：

卡紙

剪刀

顏料、畫筆

短鉛筆

圓規
或可以畫出
圓形的瓶蓋

從卡紙上剪下一
個圓形，用顏料、
畫筆或貼紙做點
裝飾。

在圓形卡紙中央開個小洞，把短鉛筆插進去。
旋轉……
卡紙上的顏色會出現什麼樣的變化？

 ← 答案

46. 設計你的袋子和T恤

DESIGN a BAG

and your OWN T-SHIRT

FINGERPRINTS

& PAPER CUT-OUTS

47. 指紋和剪紙

在這些剪紙上壓印你的指紋，
然後製作你自己的剪紙圖案。

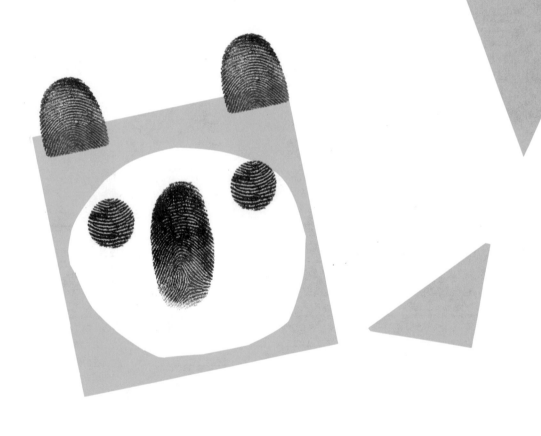

MAKE UP YOUR OWN C O M I C

TITLE: THE MISSING LEG 一條腿不見了

BY:

STRIP

48.做你的連環漫畫

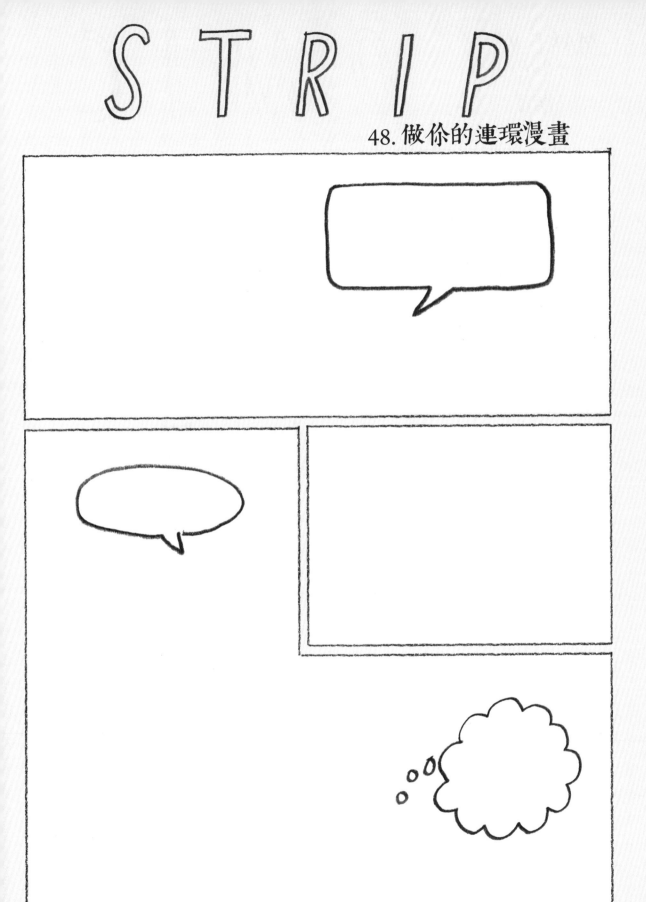

STRIP

用白色鉛筆或蠟筆
畫出一個骷髏人。

49. 黑白骷髏人

用黑色鉛筆或蠟筆
畫出一個骷髏人。

用三種顏色在這個網格上畫出某種圖樣。

MONDRIAN

50. 跟蒙德里安學彩色格子

蒙德里安在1872年出生於荷蘭。他最有名的作品，
是用強勁的黑色線條把畫面區分成白色或原色的長
方形色塊。

他和其他人一起創立風格派（De Stijl）運動，這
個派別認為，在最簡單的造形中可以找到所有事物
的基礎。例如原色和直線。

做你自己的
蒙德里安式繪畫

根據紅、黃、藍的標示
幫這些形狀塗上顏色。

藍
blue

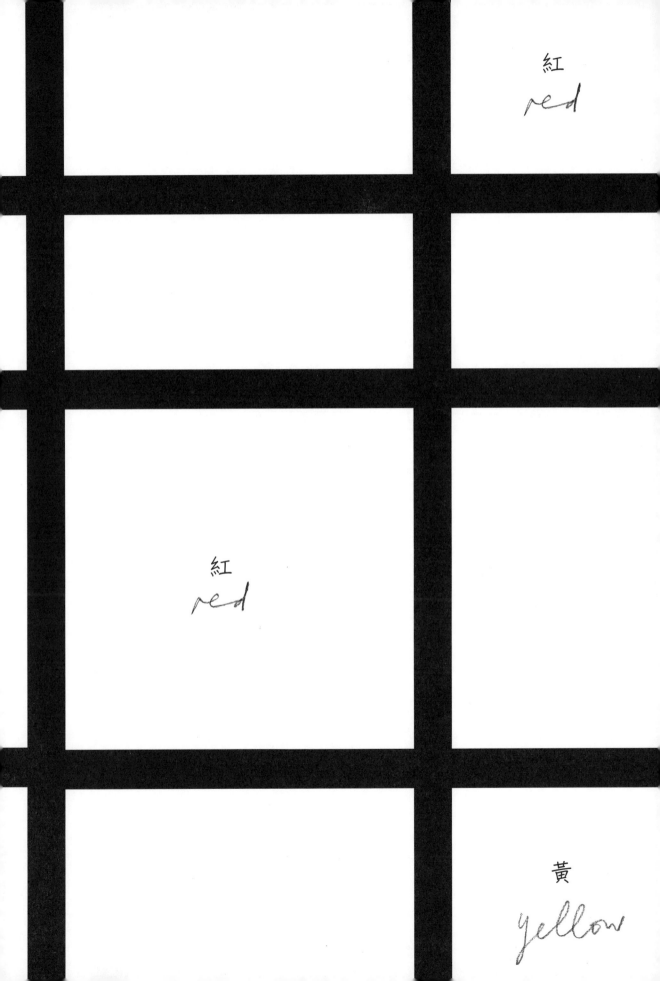

紅
red

紅
red

黄
yellow

用五種顏色在這個網格中畫出某種圖樣。

TANGRAM

51. 玩玩七巧板

七巧板是中國古代的拼圖，
用七塊可以移動的幾何形狀構成。
玩法是利用這七塊板子做出某種圖像或設計。
利用右邊那頁的型版做出你自己的七巧板圖像。
這裡有一些範例。

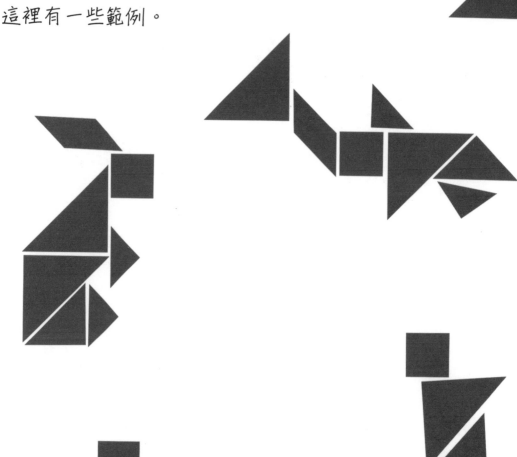

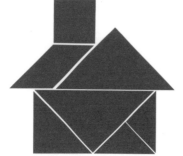

型版

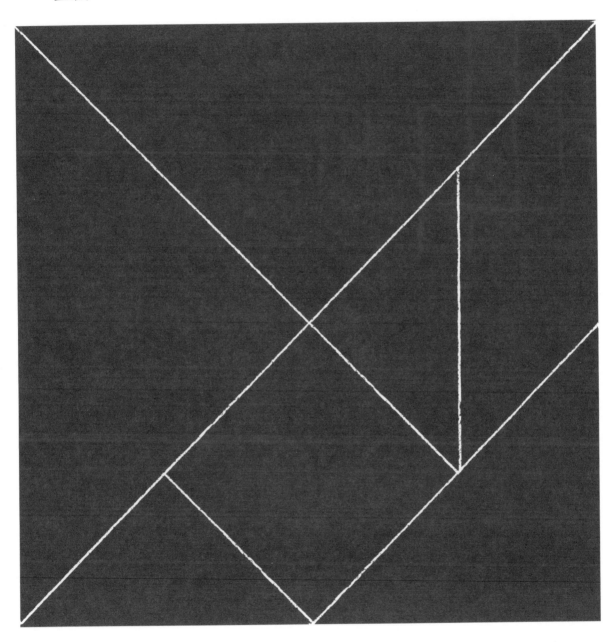

52. 用正方形填滿

繼續畫這些正方形，填滿左右兩頁。

53. 畫字母

利用這個網格畫出一些英文字母的圖形。

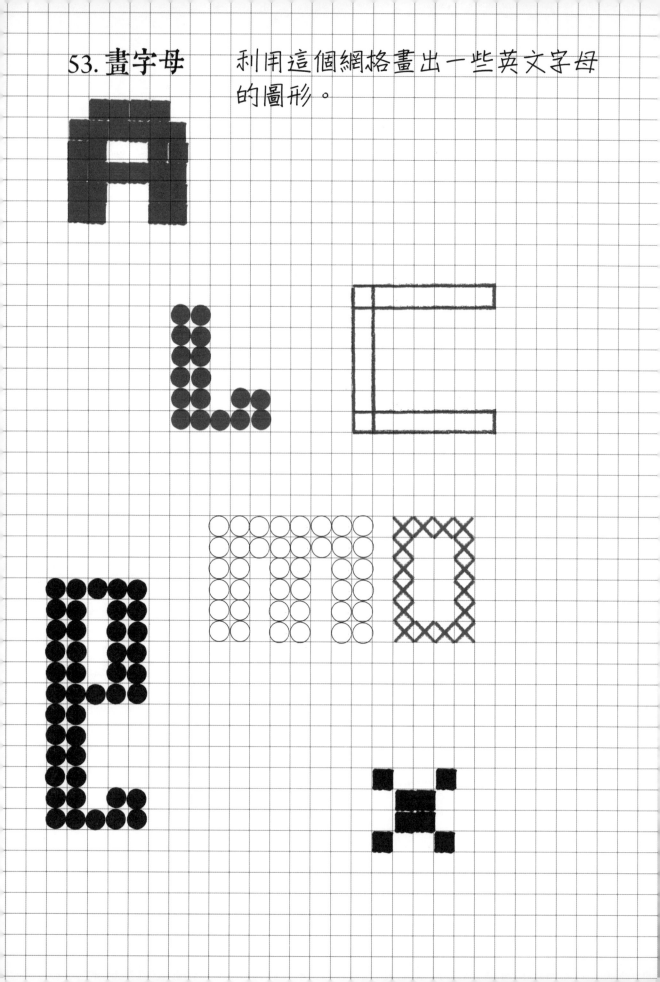

54. 用三角形填滿

繼續畫這些三角形，填滿左右兩頁。

MÖBIUS STRIP

梅氏圈也稱為「扭狀圓柱」（twisted cylinder），特色是只有一個表面。

1. 取一條紙片。
2. 扭半圈（把其中一端向上翻轉）。
3. 用膠帶把兩端黏起來。

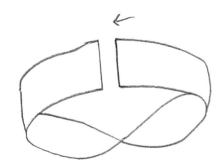

做好的成品就是梅氏圈。

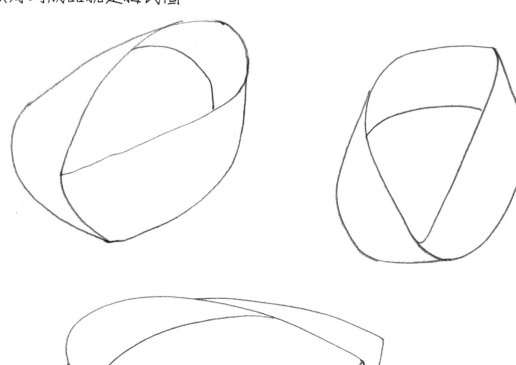

把梅氏圈擺在前面，試著畫看看。
多試幾次，就能得心應手。

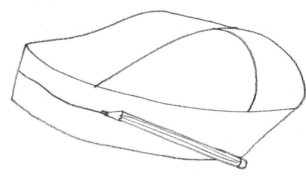

神奇實驗：

用鉛筆沿著梅氏圈畫線。
你會發現，明明就是一筆畫到底，沒有換面，
但那條線居然會出現在梅氏圈的外側和內側。

CIRCLES

56. 畫圓形

徒手畫圓。
看看你能畫出多完美的圓形。

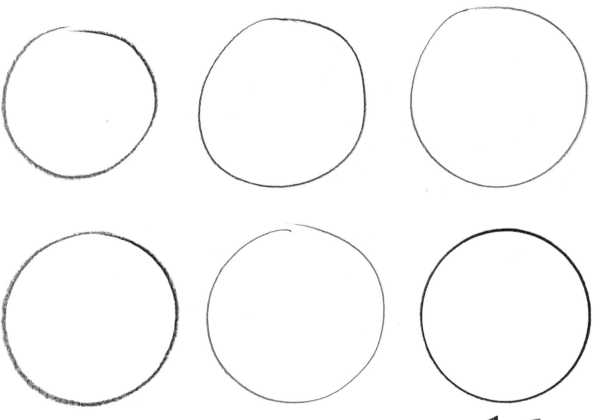

用圓規畫圓。

比較一下徒手畫的圓和
用圓規畫的圓。
寫出你的觀察結果。

圓規

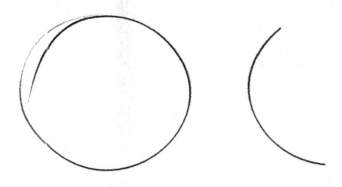

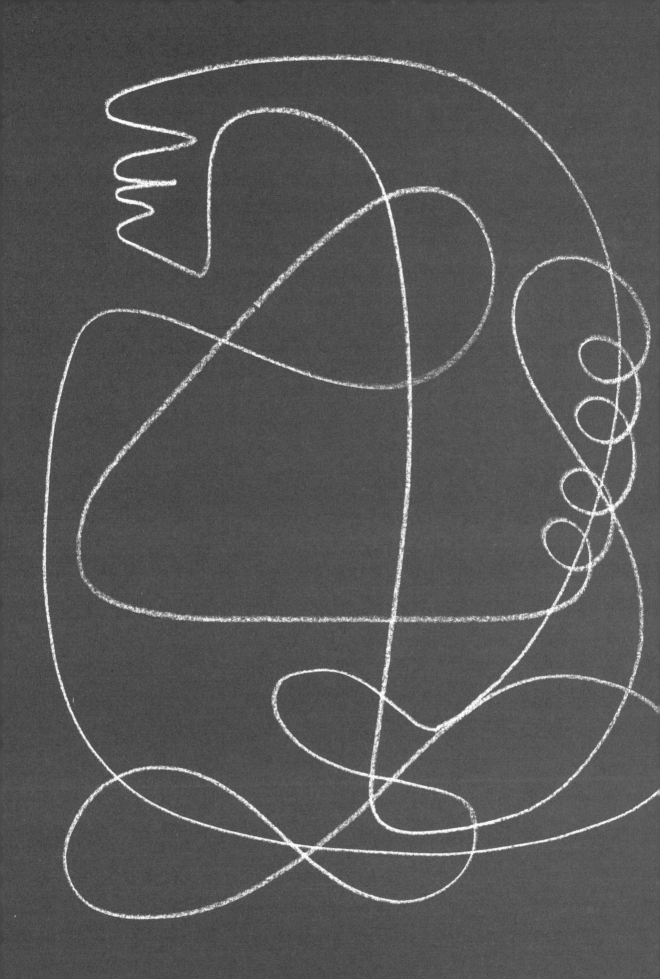

PAUL KLEE

57.跟克利帶線條去散步

克利1879年出生於瑞士。

他是一位藝術家、音樂家、作家和詩人，
也是現代藝術界最具原創性的大師。

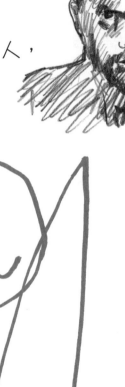

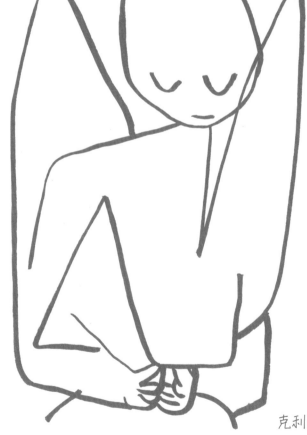

克利作品臨摹圖

PAUL KLEE SAID THAT
"DRAWING WAS LIKE TAKING A LINE FOR A WALK."

克利說：「素描就像是帶著線條去散步。」

TAKE A LINE FOR A WALK
(PAUL KLEE)

帶線條去散步

拿一枝鉛筆，帶著你的鉛筆去「散步」。
畫的時候不要讓鉛筆離開紙面。

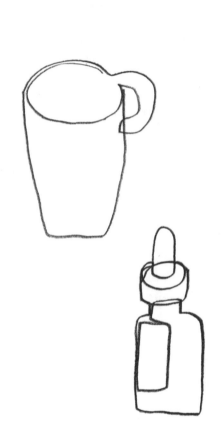

這次改用白色鉛筆。

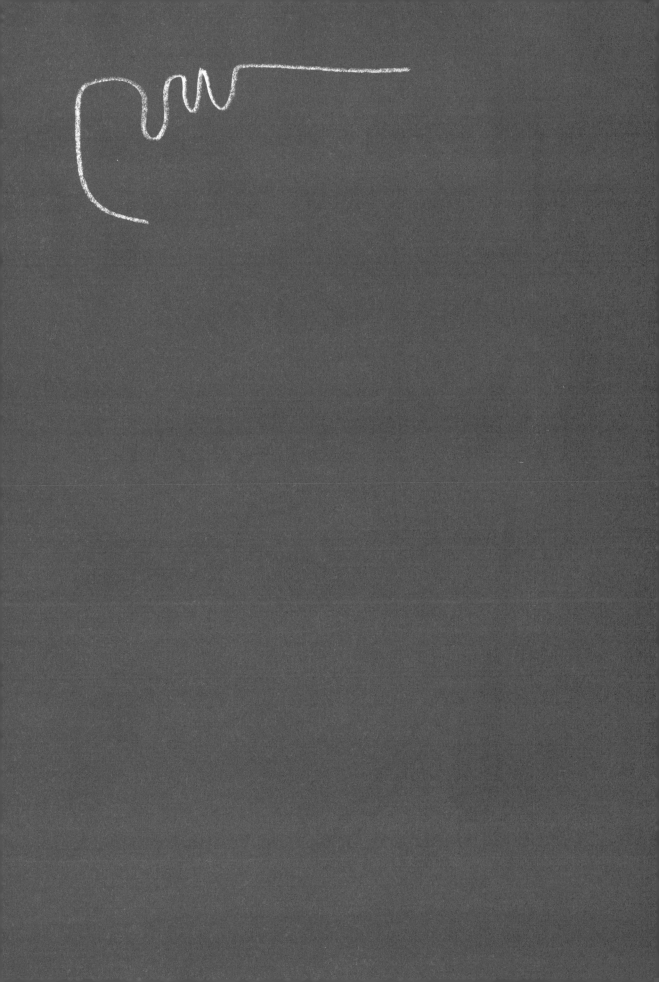

把這些抽象的隨手塗鴉變成具像的某樣東西。

「你看，我畫了一隻螃蟹。」

58. 用8填滿

你能畫出旁邊這個數字8嗎?
兩個圈要一樣大,而且頭尾要接好。

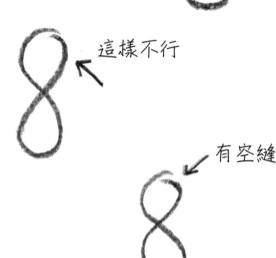

這樣不行

有空縫

不能像這樣

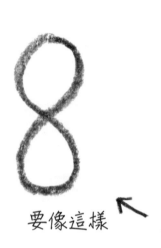

要像這樣

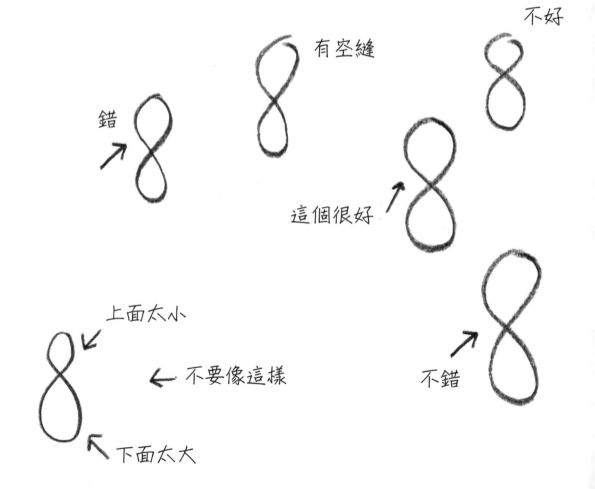

錯

有空縫

不好

這個很好

不錯

上面太小

不要像這樣

下面太大

把這一頁畫滿數字「8」。

↓

MARK MAKING WITH CARD

59. 用卡紙做印痕

你需要：

油墨或顏料
卡紙
小型平底托盤
或油墨盤
紙

把卡紙和油墨
往下拉，做出
粗胖線條。

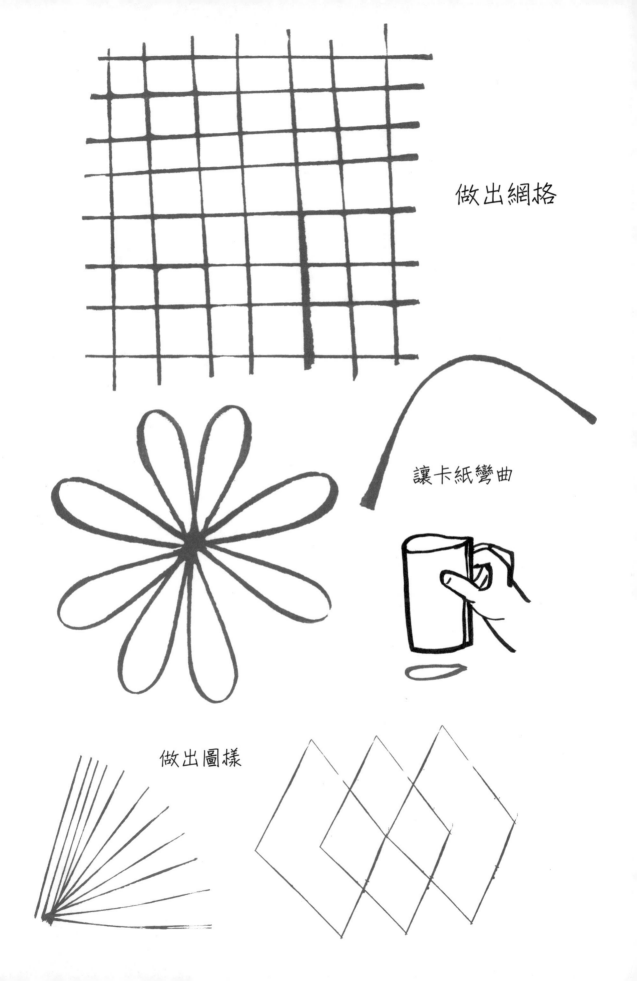

做出網格

讓卡紙彎曲

做出圖樣

60. 大人與小人

當你把物品或人物畫得小小的，
會感覺它們距離很遠。
當你把它們畫大一些，看起來就會靠近一點。

畫出一些不同大小的人物
小（距離遙遠）
中（距離中等）
大（非常靠近）

遙遠

中型大小

大

水平線

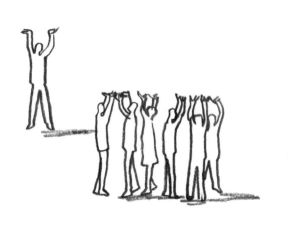

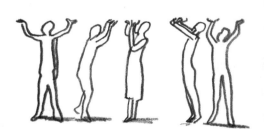

他們正在舉什麼東西呢？

是哪個超級英雄把這輛車舉了起來？

61. 畫你的超人

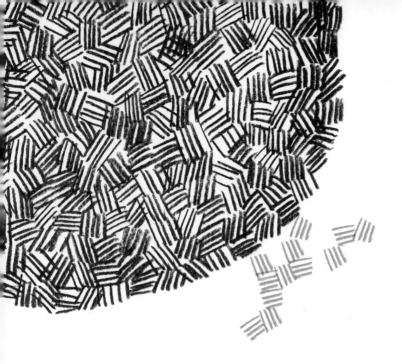

LEARN HOW TO DO HATCHING

62. 學會細線法

畫五條線，改變方向再畫五條線，
改變方向再畫五條線……

留一個偷窺孔，
在裡面畫點東西。

HATCHING AND CROSSHATCHING

63. 細線法加上交叉線法

細線法是一種素描技巧，把平行的線條畫得很密，
利用線條這個單一元素創造出明暗、陰影或是紋理。
交叉線法也是一種素描技巧，把一組平行線條
疊畫在另一組平行線條上方，層層交錯。

用鋼筆或鉛筆練習交叉線法，
先畫並排的線條，然後疊上另一層並排線條，
製造出明暗或陰影效果。

細線法

步驟1

步驟2

步驟3

交叉線法

步驟1, 2, 3

← 把步驟1, 2, 3
一層一層疊上去，
製造明暗效果。

重複步驟1, 2, 3

在下面這些框格裡練習你自己的交叉線法實驗。

在這個框格裡，用交叉線法把框格畫成深黑色。
方法就是不斷重複步驟1，2，3。

64. 用圓形填滿

繼續畫這些圓形，填滿下面兩頁。

EMPTY
YOUR POCKETS

65. 清空你的口袋

裝螺絲和螺帽的夾鏈袋

陀螺

鑰匙

鋼筆

面紙

用過的面紙

這些是從我口袋裡清出來的東西。

把你口袋裡的東西畫出來。
幫它們塗上顏色。

↘

LOUISE BOURGEOIS

66. 跟布爾喬瓦畫蜘蛛

布爾喬瓦在1911年出生於法國，
1930年代晚期搬到美國，轉向雕塑發展。

她最有名的作品是大型的蜘蛛雕塑，
名稱叫《媽媽》（Maman）。

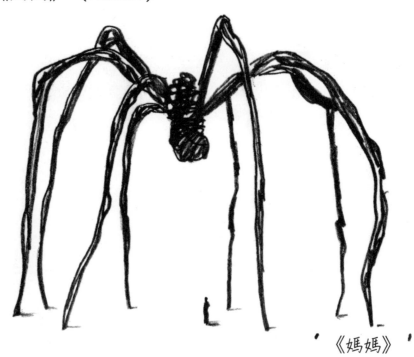

《媽媽》

「為什麼是蜘蛛？因為我最好的朋友就是
我母親，她謹慎、乾淨、聰明、有耐心、
不可或缺，而且跟蜘蛛一樣有用。」
　　　　　　　　　　　　——布爾喬瓦

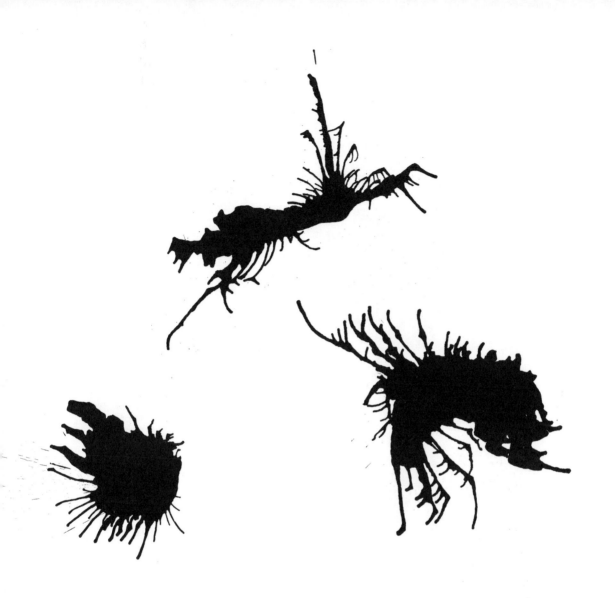

製作你自己的「蜘蛛」，
滴幾滴墨水，然後用吸管朝它們吹氣。

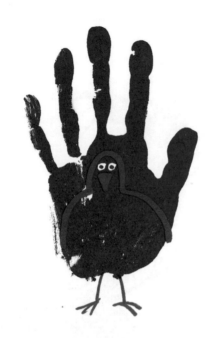

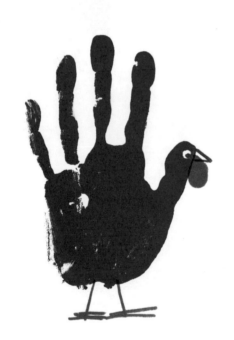

67.手掌動物真有趣

你需要：顏料、色鉛筆、紙、手、想像力！

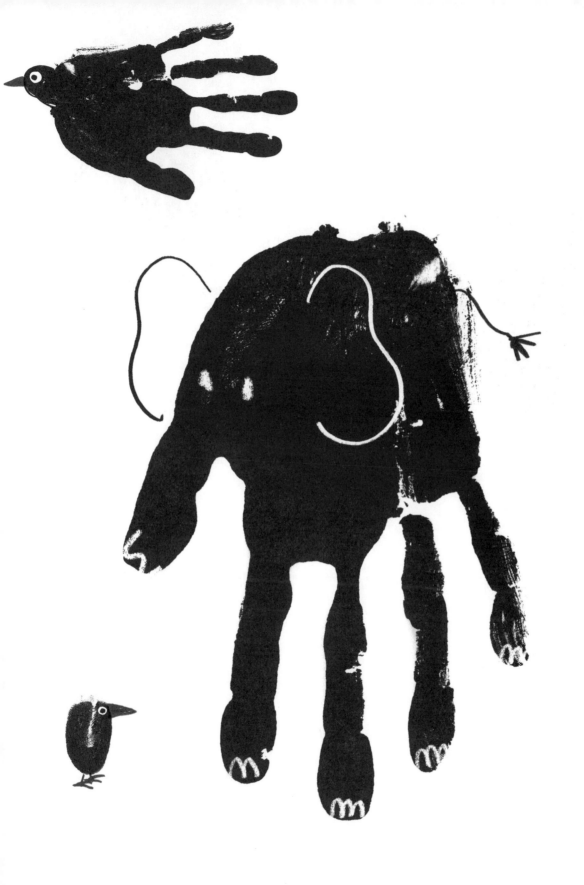

繼續，多做一些吧！

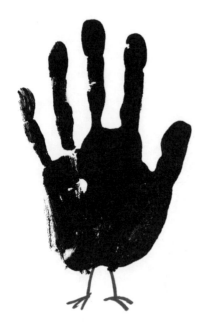

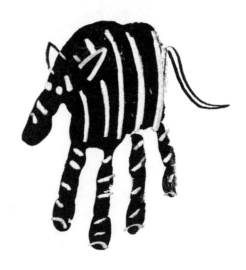

68. 愛睡覺的生物

畫上一些正在睡覺的生物。

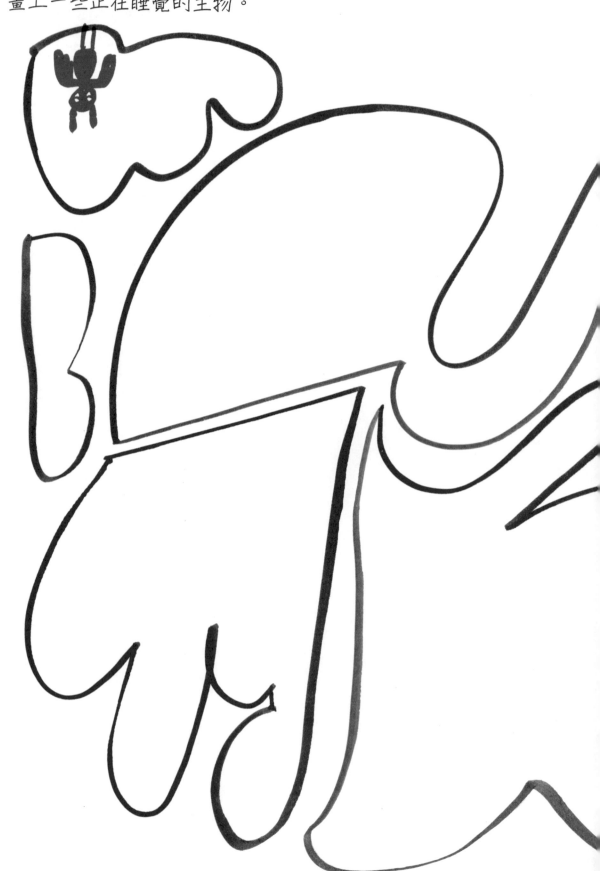

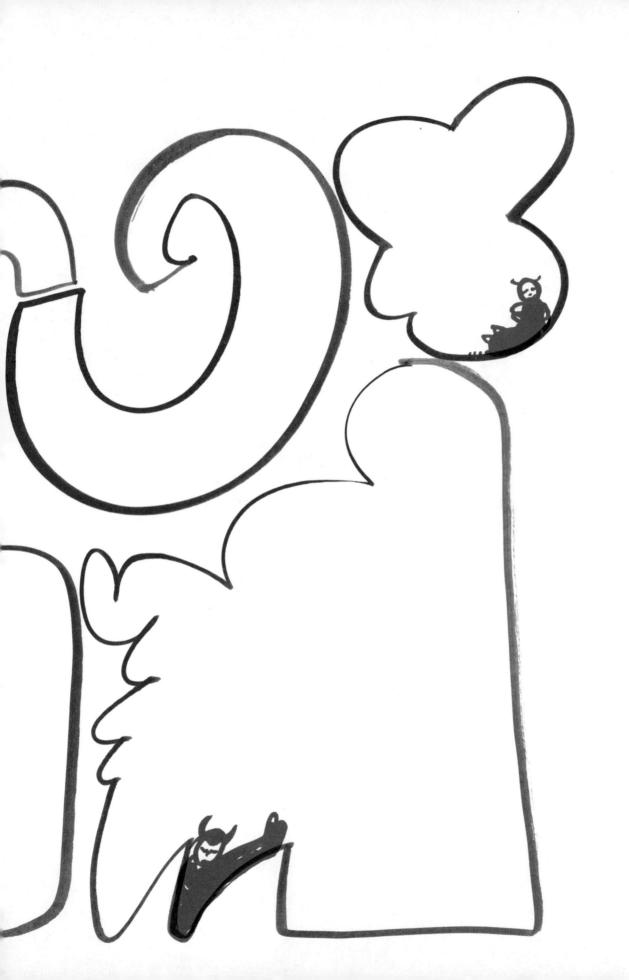

畫上一些在晚上睡覺的生物。

69. 鑰匙孔的祕密

你從鑰匙孔裡看到什麼？
把它們畫下來。

MAGRITTE

70. 跟馬格利特學想像

馬格利特是超現實主義畫家，
1898年出生於比利時。
他的畫給人一種神祕又神奇的感覺。
他會把日常生活中常常看到
但沒有關係的東西擺在一起，改變它們的意義。

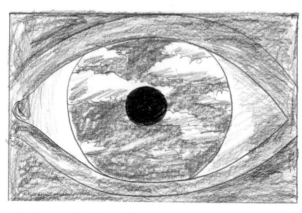

馬格利特作品
的臨摹圖

《虛假的鏡子》（*Le Faux Miroir*）
馬格利特把眼睛的虹膜換成了藍天白雲。

走進這扇門，

你會看到什麼意想不到的東西？把它畫出來。

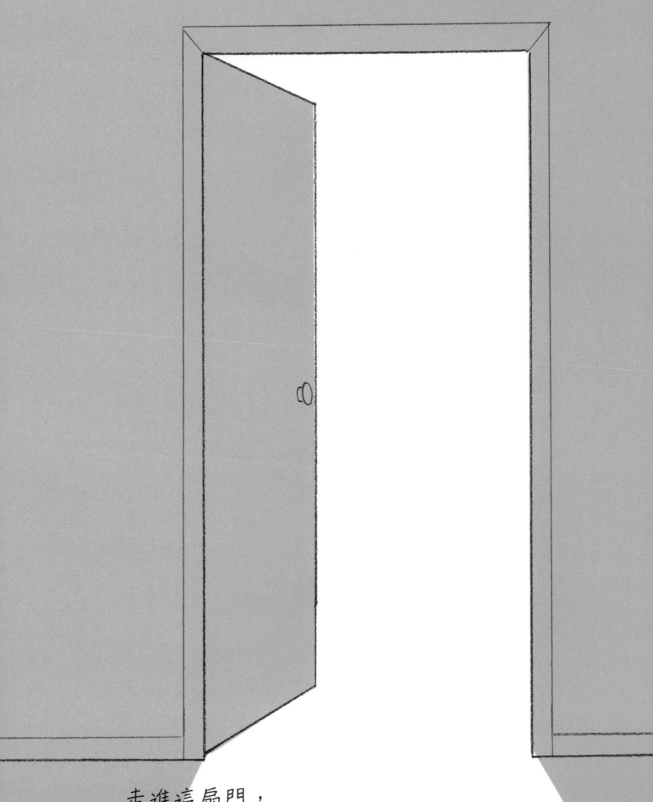

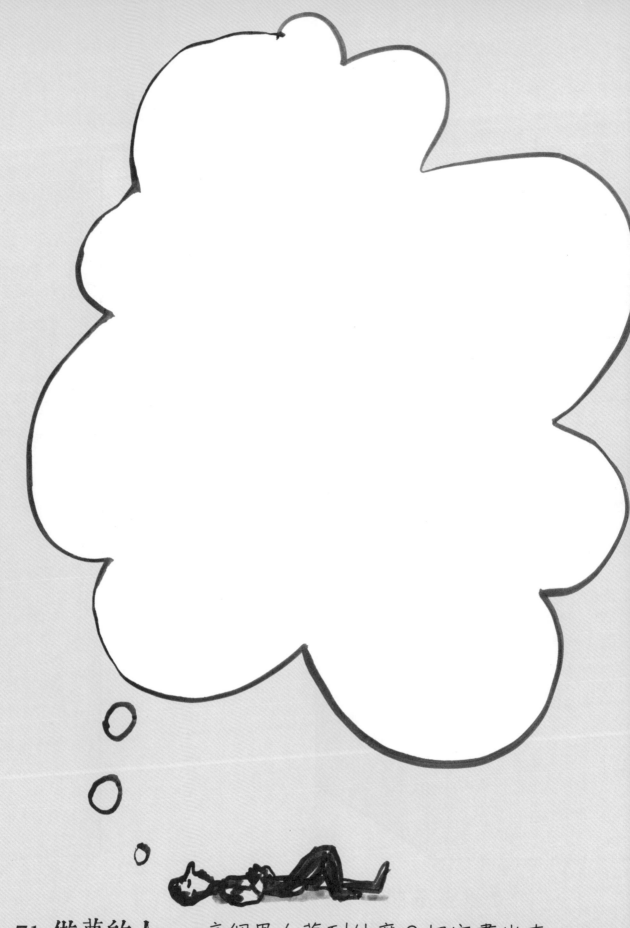

71. 做夢的人　　這個男人夢到什麼？把它畫出來。

有誰或有什麼東西夢到這個男人？把它畫出來。

72.好驚訝

他到底看到什麼，
為什麼這麼驚訝？

73. 好嚇人

是什麼東西讓他
嚇到捣起眼睛？

74. 外星人

把這些人畫成……

ALIENS

外星人

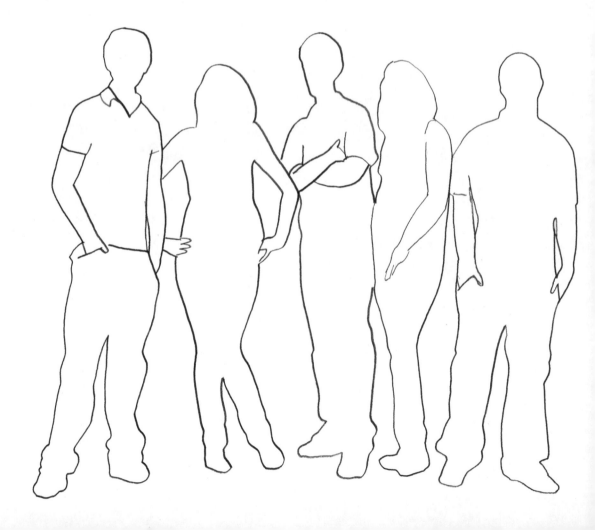

畫出他們的太空船。

75. 魚缸裏的鯊魚

Draw a SHARK in the TANK.

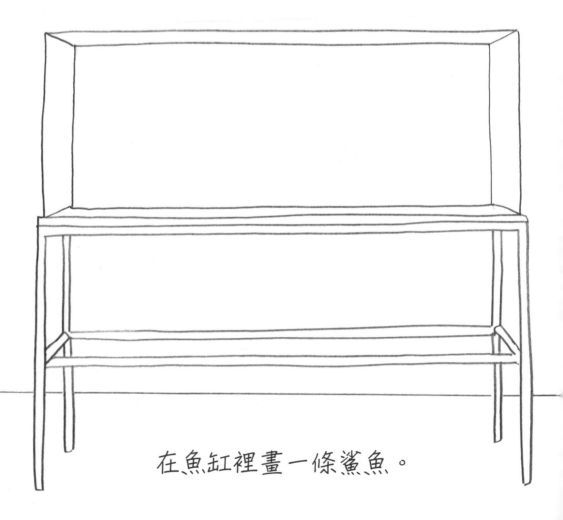

在魚缸裡畫一條鯊魚。

76. 自畫像

DRAW YOUR OWN FACE AS MODERN ART.

畫自己的臉，把它當成現代藝術。

77.打造你的藝廊

78. 上學地圖

畫出從你家到學校的地圖。
上面要有三樣每天都會看到的東西。

你只有5分種。

79.時鐘世界

把這頁畫滿各式各樣的時鐘。運用你的想像力！

扁平的時鐘

可怕的時鐘

會跑的時鐘

小時鐘

大時鐘

毛茸茸的時鐘

FROTTAGE

80. 拓印法

拓印這個英文字是從法文的「Frotter」
演變過來的，意思是「摩擦」。
製作拓印作品時，藝術家會用鉛筆或石墨條，
在一個有紋理的東西上面摩擦。

我用了一些銅扳、迴紋針和繩子⋯⋯

迴紋針

金屬擱板

鑰匙孔

削鉛筆機

銅扳

繩子

木頭

用鉛筆的側邊，
幫你周圍的每樣東西
製作一些拓印。

81. 魔法山

這是一座魔法山。
你覺得裡面會是
什麼模樣，
把它畫出來。

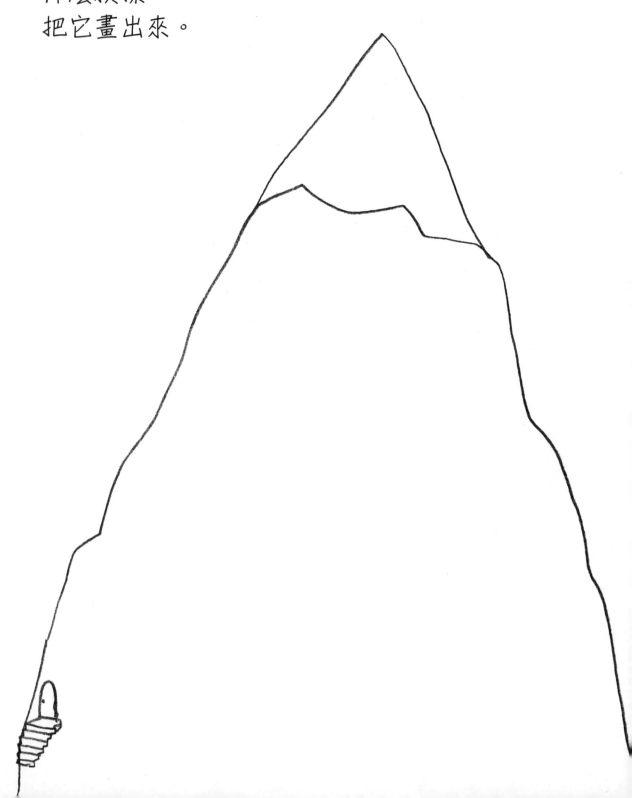

如果你走進去，
你會有什麼感覺，把它畫出來。

BRIDGET RILEY

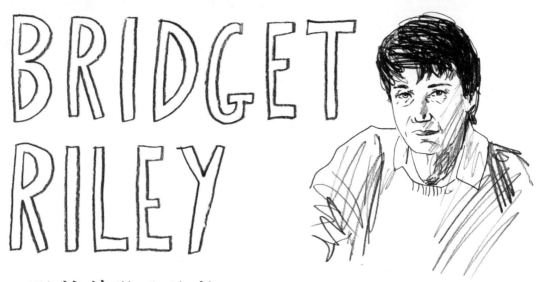

82. 跟萊莉學歐普藝術

萊莉1931年出生於英國，
是歐普（OP, Optical）藝術的一名大將，
她利用黑白和彩色的強烈幾何形狀，
創造出令人驚奇的動感和錯覺。
據說她的有些作品是要讓看畫的人
覺得自己正在做高空跳傘，
不過對有些人來說，可能比較像暈船。

製作你自己的歐普藝術

拿一塊紙板，剪成波浪狀，
當做「型版」。
把型版放在畫紙上方，
型版的高度要比畫紙大一點。
利用型版描出形狀，
從右邊畫到左邊，
全部畫滿。

請用不同形狀的型版繼續實驗，
同時試試看，你能把線條畫到多密。

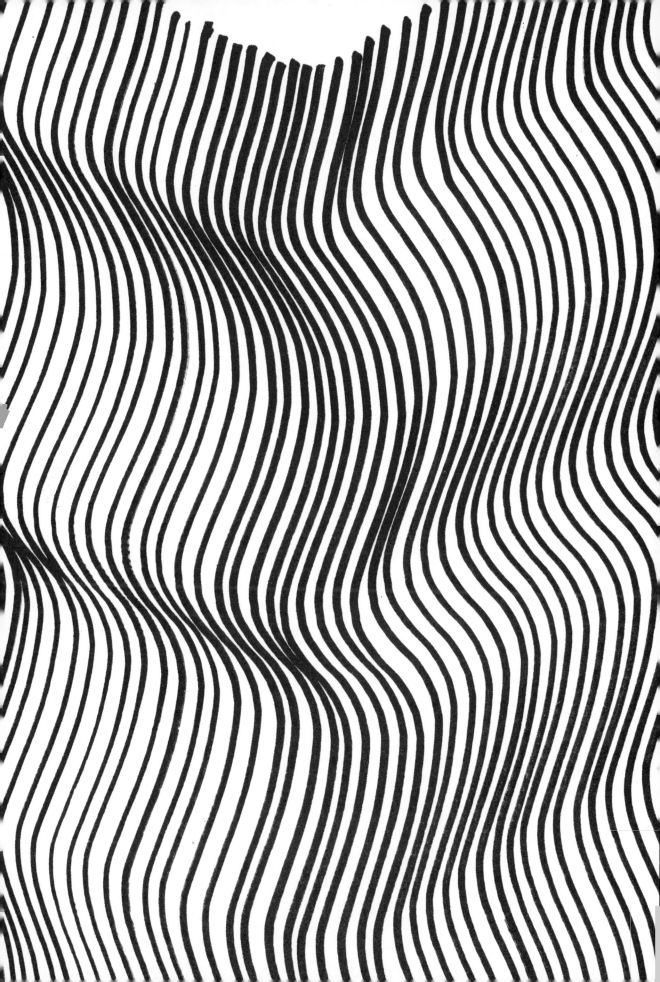

LINES

83. 玩線條

先練習畫長度相同、
濃淡相同、間距相同的線條。

接著練習濃淡不同的線條。

最後試試看濃淡、形狀和間距都不一樣的線條。

繼續畫這些三角形，填滿這一頁。

84. 用線條填滿

繼續畫這些線條，填滿下面兩頁。

85. 彩色網格

幫這些網格圖樣塗上顏色。

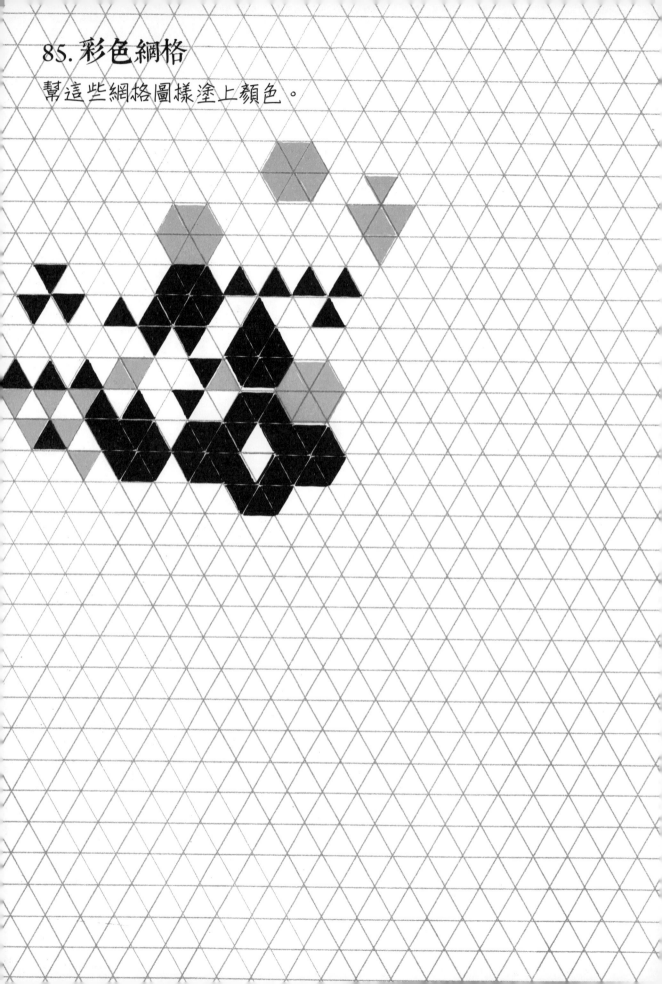

86. 用長方形填滿

繼續畫這些長方形，填滿這一頁。

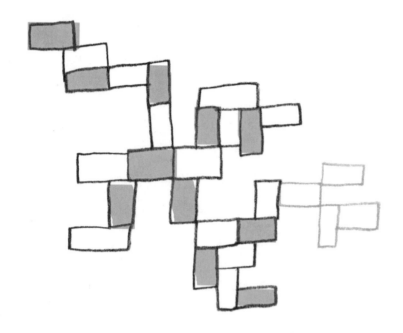

AFTER-IMAGE

87. 殘像

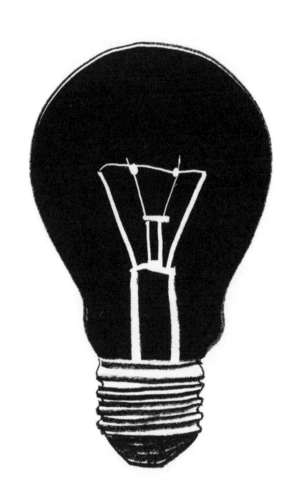

對準上面燈泡的中心位置，凝視30秒，
接著凝視旁邊的空白頁，你會看到燈泡逐漸出現！
這種影像叫做「殘像」（after-image）。

重複一次同樣的動作，但這次把空白頁換成空白牆面，
你會看到一個巨大的燈泡慢慢出現。

88. 用直線填滿

繼續畫這些線條，填滿這兩頁。

89. 用波紋填滿

繼續畫這些線條，填滿這兩頁。

90. 保護色

幫這隻變色龍塗上顏色或顏料，
讓牠消失在背景中，
發揮保護色的功能。

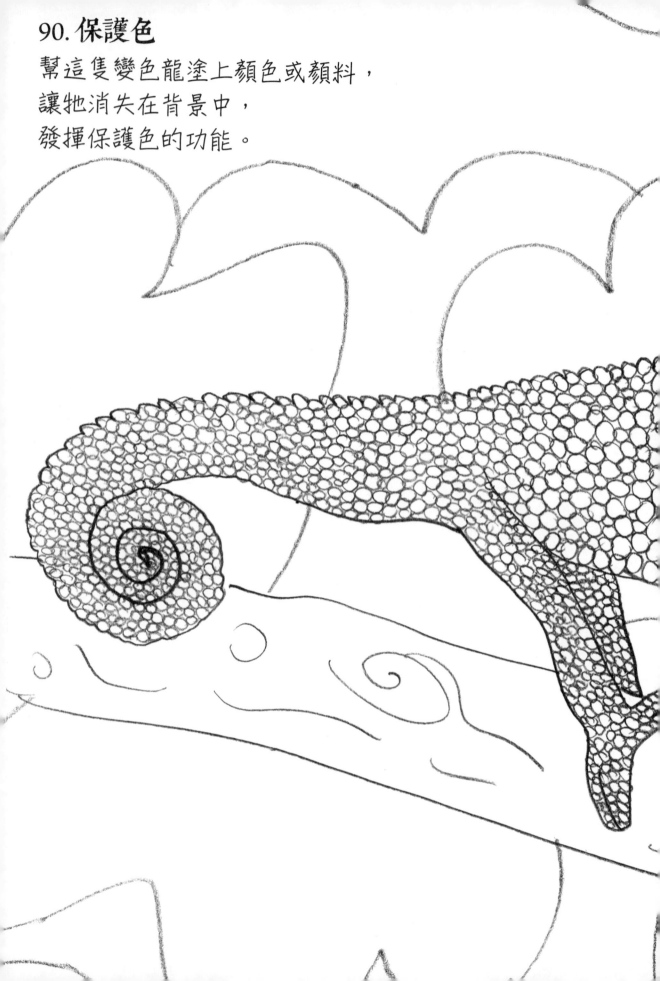

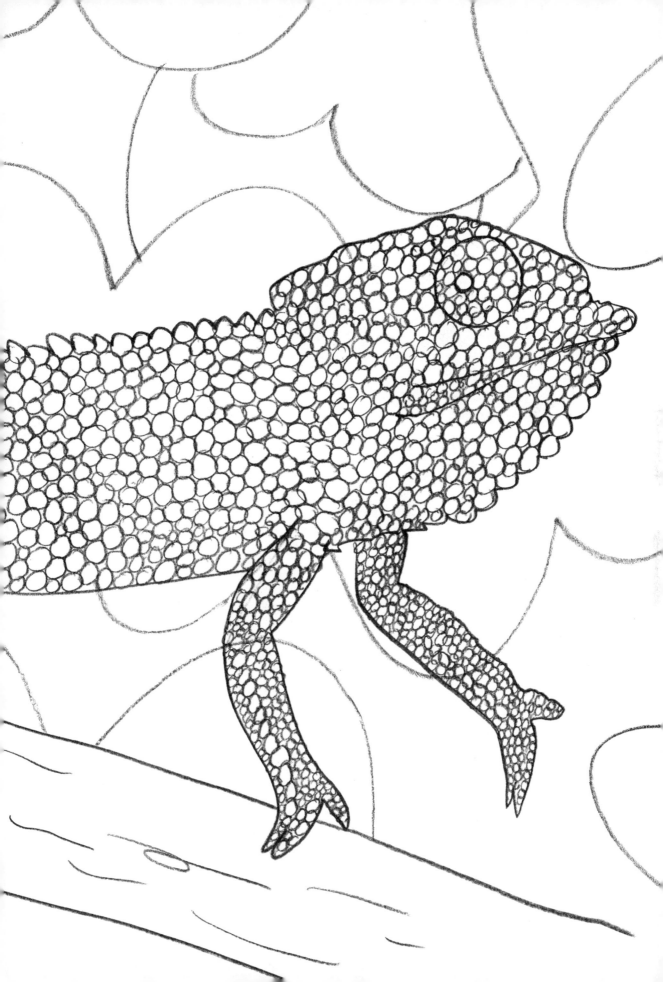

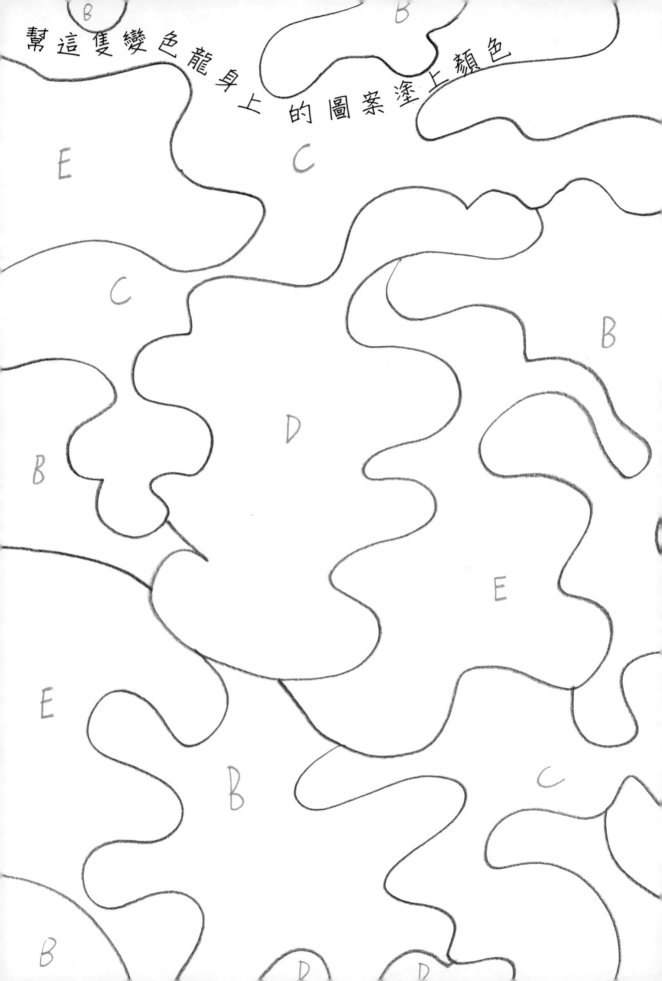

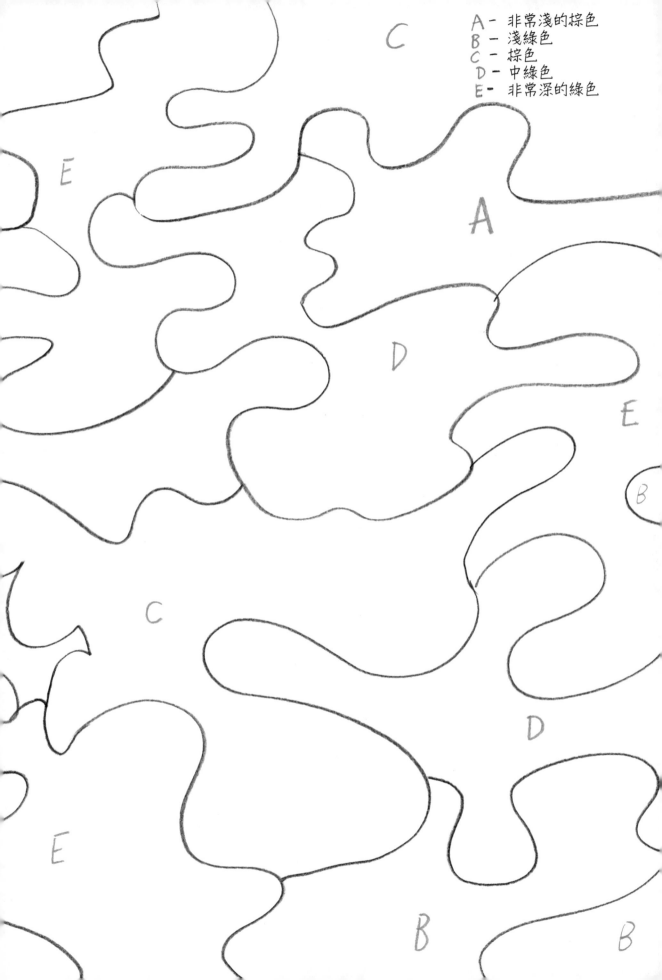

ANDY WARHOL

91. 跟安迪·沃荷設計罐頭

安迪·沃荷1928年生於美國的匹茲堡，
是美國普普藝術（Pop Art）運動最重要的一位藝術家。
他的名氣超級響亮，沒有其他藝術家比得上。
他最有名的一句話是：
「未來，每個人都能成名十五分鐘。」

這個濃湯罐頭，大概是美國藝術史上最多人認識的圖像。

沃荷說，他畫這些濃湯罐頭，是因為他每天中午都喝濃湯當午餐。

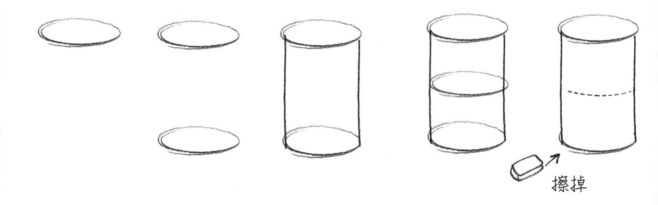

擦掉

用顏料或色鉛筆完成旁邊這件沃荷式作品。
每個濃湯罐頭後面的方形背景，
都要畫上不同顏色。
做出你自己的濃湯組合。

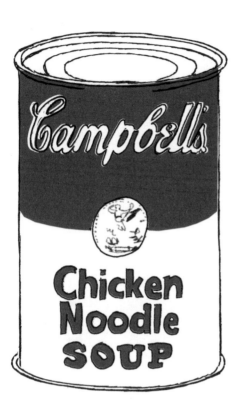

↗

92. 畫鞋子

把你的鞋子脫掉，擺到面前，畫出來。

根據不同的季節，
畫出最適合的
鞋子款式。

春天

夏天

秋天

冬天

CARMINE RED

93. 認識洋紅

洋紅色是用「胭脂蟲」
（Cochineal）
製作出來的。
胭脂蟲是南美的一種小昆蟲。
一磅重的胭脂染料需要七萬隻胭脂蟲，
把牠們壓碎曬乾後萃取出來。

 x 70,000 = 1磅 洋紅染料

今日最常見的紅色就是

洋紅色。

是用化學方式製作出來的。

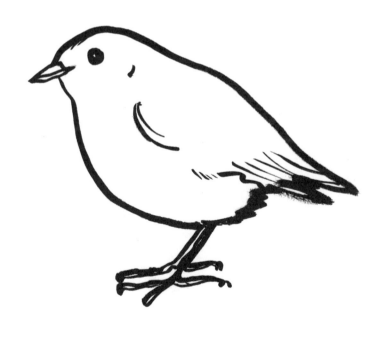

幫這隻知更鳥塗上顏色，
牠的胸部是紅色的。

94. 人的夢　　這些人正在夢想些什麼？
　　　　　　　把它們畫出來。

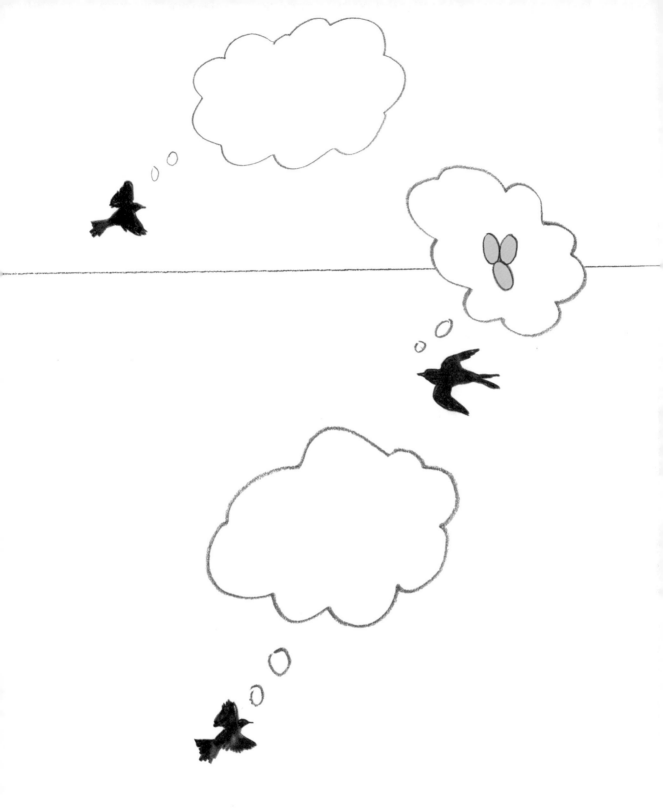

95. 小鳥的夢　　小鳥也會做夢嗎？
　　　　　　　　你覺得牠們的夢想是什麼？

你家廚房裡的抽屜擺了哪些東西？
閉上眼睛……
拿出你摸到的前三樣東西，
把它們畫出來。

這些是從我家廚房抽屜裡拿出來的。

長尾夾
安全別針
修正液

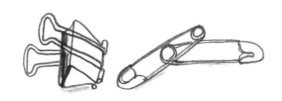

96. 抽屜的故事

幫這三樣東西編個故事吧！
開頭要這樣寫⋯⋯

雷克斯戴上一隻手套，
慢慢打開抽屜⋯⋯

97. 開心的故事

是什麼事情讓她這麼開心？
把它畫出來。

98. 山頂與山腳　　誰住在山頂上？

誰住在山腳下？

描出手的輪廓。
接著用顏料或色鉛筆塗上
你皮膚的顏色。

99.彩色手
利用多種色彩的花紋圖樣，幫這隻手塗上顏色。

100. 百變腳踏車

怎麼畫腳踏車？

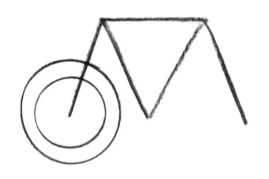

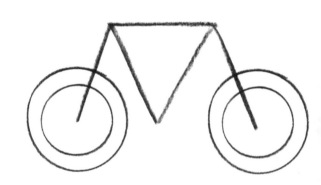

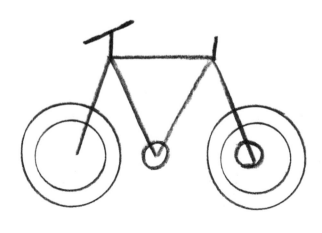

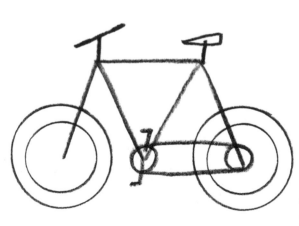

101. 這條線要走去哪裏呢？

國家圖書館出版品預行編目資料

最好玩的美術畫畫課：全來自美術學校的訓練，這樣畫很搞笑、很基礎，
畫到不想停 / 瑪莉安．杜莎 (Marion Deuchars) 著；吳莉君譯．— 二版．
— 新北市：原點出版：大雁文化發行，2023.02　224面；19x26公分
譯自：Let's make some great art
ISBN 978-626-7084-66-3 (平裝)

1.素描 2.繪畫技法

947.45　　　　　　　　　　　　　　　　　　　　　111021330

Let's make some great art
最好玩的美術畫畫課【全球熱銷版】
（原書名：最好玩的美術畫畫課）

作　　　者　瑪莉安・杜莎 (Marion Deuchars)
譯　　　者　吳莉君
封面設計　萬亞雰
執行編輯　簡淑媛
內頁構成　黃雅藍
企劃執編　葛雅茜
行銷企劃　蔡佳妘
業務發行　王綬晨、邱紹溢、劉文雅
主　　　編　柯欣妤
副總編輯　詹雅蘭
總 編 輯　葛雅茜
發 行 人　蘇拾平
出　　　版　原點出版 Uni-Books
　　　　　　Facebook：Uni-Books原點出版
　　　　　　Email：uni-books@andbooks.com.tw
　　　　　　地址：新北市231030新店區北新路三段207-3號5樓
　　　　　　電話：02-8913-1005
發　　　行　大雁出版基地
　　　　　　地址：新北市231030新店區北新路三段207-3號5樓
　　　　　　電話：02-8913-1005
　　　　　　傳真：02-8913-1056
　　　　　　讀者傳真服務：02-8913-1056
　　　　　　讀者服務信箱 Email: andbooks@andbooks.com.tw
　　　　　　劃撥帳號：19983379
　　　　　　戶名：大雁文化事業股份有限公司

二版一刷　2023年2月
二版二刷　2024年3月

定　　　價　新臺幣399元

I S B N　978-626-7084-66-3